千利休

無言的前衛

SEN NO RIKYU

赤瀨川　原平

李漢庭・訳

無言の前衛

目錄

推薦序　林筬如・006
　　　　藍芳仁・010

序　　茶的入口・013

日本人與茶／利休與茶湯／反利休粉／寡言的藝術

第一篇　橢圓茶室

第一章　通往利休之路・033

回歸日常的力量／站在前衛尖端的湯瑪森／巧遇利休／家元打來的電話

第二章　縮小的藝術・061

學習歷史／對細節的愛／縮小的向量／北野武與馬龍白蘭度／黃金的魔力／桃山時代的獨立藝術家沙龍

第三章　橢圓茶室・093

利休與秀吉的地位翻轉／調停人秀長之死／茶湯攻擊的恐怖／橢圓茶室

第二篇　利休的足跡

第一章　從堺到韓國・123

潮流之城・堺／堺港遺址的巨石堆／待庵的祕密

第二章　從兩班村到京都・139

在兩班村看到的躪口／糊紙的合理性／扭曲的植物／時間的魔術／醍醐寺賞花／金茶碗的觸感

第三篇　利休的沉默

第一章　茶之心・173

活著的擔憂／舊報紙的祥和／洗廁所水龍頭／錢包裡的儀式／發現里貝拉物件／有空檔的比賽／呈現碗狀的日本列島

第二章　利休的沉默・199

意義的沸點／於是出現了沉默／不肖徒弟

第三章 「我若死，茶便廢」‧211

和服隊伍／形式的空殼／保羅‧克利的陷阱／織部的歪斜

力／前衛民主化的矛盾

結　語　他力思想‧227

現場作用／寄身於自然之中

後　記‧235

參考文獻‧238

推薦序

林筱如　自如清庵茶書院庵主

收到這本書的文稿，希望由我來寫推薦，看到書名，身為茶人的我，直覺有了一定的想像，以為講的是千利休令人醉心唏噓的生平，出世的美學，浪漫的情懷，茶湯的宗教意義，能讓人恣意浸淫在茶氛圍的一本茶道藝術論。

看完了書稿才發現原來是一本極為理論的書籍，由原本不太熟悉一代茶聖的作者，慢慢研究了解，產生觀察，來解釋日本文化中……不同於各國美學、生活習慣與特殊性格的一切相關，原來是衍自於早期一代茶聖千利休的茶道美學精神，而產生的宗教儀式、教育傳讓，而成的現代生活型態，書中用了藝術、心理、運動等現象串聯推論，來印證今日的日本之所以為見。

書中大致探討了所謂侘寂美學，縮小藝術等各種文化現象。

日本隨處可見的生活陶藝用品，很多人都很喜歡，也包括我在內，這種厚實有點重量、手感有些顆粒，糙磨表面，且釉色不均，且會發現縱然同一作者同一款作品亦難完全相同或大小比例，在很多國家這樣的作品都會被當成是瑕疵品給品管打掉，但在日本卻享受著這樣的瑕疵美感。

如此的美感價值亦不同於歷史悠長的中國青瓷、白瓷，無論任何朝代都強調著釉色畫工精美細緻、追求比例完美，或如西方國家的骨瓷強調胎薄如蟬翼，能透光晶瑩。

這樣的差別美感即於千利休最為人知的侘寂藝術。作者從一群現代觀察路上事務的人們，從他們眼中來發現現今世界上的隨處角落都能看見，破落的、衰敗的，被人遺忘的各種扭曲突兀的缺陷，例如斑駁毀壞的牆面、房舍

或者隨風飄散的垃圾袋，車水馬龍的馬路上自然生長的小花小草，堅毅且飄搖卻逕自生長等等現象，認真觀察會喚起一些特殊感覺，打醒僵化的觀念，產生了著迷，因為產生了感覺，而產生了藝術感。試想，古時的茶人們，所謂歪七扭八粗糙的茶碗，就是這樣的美嗎？這樣的發現讓人感受到所謂千利休的侘寂美感原來是一種心境上的美學。

日本什麼都小，是大家都知道的，雖然體積小卻有極大化的功能，不論是房子的收納，工業科學醫藥的研發，縮小藝術讓日本在世界上的地位總是名列前茅。

這樣縮小的藝術也來自千利休的極小化美學，我們都知道千利休的待庵茶室只有小小兩疊半榻榻米，於作者陳述中源自於千利休時代的窮酸低調藝術，因為欣賞極小藝術所以利用最小的東西，最少的顏色，最少的文字，最淡的氣味來隱含最大的內容而產生出的。

這樣的小空間不只需產生極少或極小物件，更需要的也是人格的縮小，不強調個人得失而注重團體榮辱，因為千利休的前車之鑑，當個人聲望極大勝過主王，功高震主，最後只能被賜個切腹自殺，不得終老的悲劇。

這本書用了一般人的視界來一窺日本的傳統文化古今串說，簡單敘述明瞭一切，原來如此……

推薦序

藍芳仁　亞太創意學院茶業技術應用系系主任

閱讀這本書最大的誘因，便是千利休之死。

其實這本書內容廣泛，每個主題都能在幾個句字就詮述完整，這是作者的特異功能。而作者以千利休的一生，包括過逝後人們對茶聖的敬仰為媒介，寫出關係到每個人生活中的天南地北、古今中外、生態環保、政治、藝術與人文。

想學日本茶道一定要先看完這本書，為什麼？因為看完這本書才知道日本茶道要學什麼，老師在教什麼，學了之後，目的是什麼。

本書不同於一般書籍，一般書籍就是表達了作者的意志與專業，讀者跟著學習，而這本書是作者與讀者共同探索千利休的一生，包括過逝後日本

這個國家所發生的各項事與物的前因後果，作者再從多方位的因素歸納、總結。

看完這本書，我太喜歡作者了。

我最喜歡作者解釋「前衛藝術」這個段落。

前衛就是無前例可循，作者用我們生活周遭隨眼可得的景像來解釋，原來這些景像，大家看看，沒有人去注意，沒有人將這些身邊各種景像整合起來，找出前因後果。作者舉道路觀察學做例子：路上為什麼出現一個小洞？出現小洞後長出小草，因為沒有影響人類生活起居，大家就沒去關注它。

突然有個人將道路上發生的事情記錄起來，如卡車翻車，再去研究為何翻車，一天當中什麼時候發生的機率最高，這就是前衛的道路觀察藝術。

我是教茶的老師，當我在教授茶樹品種時，發覺學生聽不懂，因為他們沒有共同的知識領域去消化新的資訊，我就會先講大家都曾經接觸過的農產品，這個農產品因不同品種有不同的外觀、滋味，再帶入茶樹的不同品種，

學員就會很開心的說：懂了。

作者更有特異功能，能將無型的東西，解釋到有型、有量，還清楚說明，利休泡茶時如何孕育「氣」，如何將「氣」運輸給接受茶的人。一樣是茶老師，利休的功力就勝過太多了，因為我只能講授茶葉本身在成長中如何接收大地之氣。

作者常用打棒球來比喻生活、藝術，真是奧妙！例如二出局，一、二壘有人，接下來打擊這一棒壓力很大，教練喊暫停，教練與打擊者面授機宜，結果打出二壘安打。好奇的是，教練教了什麼？其實教練只有點個頭、做個手勢，這就是生活藝術。

還有日本茶道所重視的「侘寂」，寡言與多話，到底是多話勝了？還是寡言才能天長地久？

利休生平從一五二二年到一五九一，逝世已四百多年，而他的精神與日本國同在。

作者序——茶的入口

日本人與茶

我們日本人喝茶是家常便飯，吃完飯之後都會喝杯茶來潤喉。如果要潤喉，可以喝水，也可以喝麥茶，但是吃日本菜就是會想喝綠茶。一般日本飯菜就是鹽烤鰺魚、金平牛蒡、醃白菜這些東西，其實還可以提到涼拌菠菜、烤海苔、納豆、醃蘿蔔、豆腐味噌湯，真是說也說不完。總之這種傳統日本飯菜，吃完了就是會想喝綠茶，因為喝起來最對味。

中國菜較油膩又濃稠，吃完適合來點烏龍茶或茉莉茶。西餐吃的都是肉排，適合配咖啡，甚至是比較烈的純威士忌。每個地方的飲料，都是在漫長

歷史中，隨著當地的食物挑選調和而成。

然而說到日本的茶，已經超越了單純的飲料，成為一種學問，稱之為「茶道」。我小時候覺得這真是不可思議，先不提在茶道環境中成長的人家，近年來即使對一般民眾來說，日本茶也只是飲料而已。

比方說「酒」，就不是單純的飲料，因為喝酒會產生酒醉的特殊狀態。然而茶真的只是單純的飲料，所以我知道有人喝酒的動機，就是為了喝醉。然而茶真的只是單純的飲料，有什麼動機好深究它的呢？想想還真是奇妙。

比方說出門走路到車站搭電車，走路是為了方便移動，如果只是為了享受走路就稱為「散步」。但是沒有一個「步」道，或者「步行」道，要去探究走路這件事。

單純的散步很有意思，不過那是因為人腦的機制容易想太多，想到腦袋僵化，所以需要放鬆一下。單純的茶也是一樣，吃飽飯來杯茶潤喉，或者工作累了來杯茶放鬆，喝茶的節奏就像散步一樣慢吞吞。茶的功用不是凝固

劑，而是一種溶劑。

即使如此，日本歷史還是為了探究這麼單純的茶，而創造了茶道。原本用來放鬆的飲料，在茶道中凝固起來，誕生出一種思想。我覺得這真是難以置信的奇蹟。「茶」變得跟「散步」不一樣了。

畫圖、歌唱、跳舞、武術、學問，我知道探究這些東西會凝結出一種思想。但是單純的茶也能凝結出思想，仔細想想真是奇妙、滑稽，卻又痛快的壯舉是吧。

對日本人來說，茶的世界凝結出一個茶道，已經是普遍的認知。仔細想想會覺得不可思議，但大家都不必想就懂了。

利休與茶湯

說到茶就是千利休了。我個人應該是在國小或國中的課堂上聽過他，據

說安土桃山時代有個驚天茶人叫做千利休，創造了所謂的茶道。後來太閤秀吉命令千利休切腹自殺。

茶人是怎麼樣的人呢？其實我不太清楚，但茶人的茶就是單純的茶，為什麼會喝茶喝到要切腹呢？切下去很痛吧。

那是我國小或國中的真心話。我那時候什麼都不知道，不過「切腹」的痛苦讓我體認到，單純的茶或許沒有那麼單純。而千利休喝茶喝到要切腹，又是怎麼樣的一個人呢？

後來長大我才知道，茶道世界其實比較溫和一點，稱作「茶湯」。創造這個世界的，並非只有千利休一人，先有單純的喝茶，然後有個叫珠光的人加入了侘茶的思想，接著傳承給叫做紹鷗的人，最後才由利休完成。不過這三個人裡面，日本國民最熟悉的絕對是千利休。稍微深入茶世界之後才會聽說紹鷗跟珠光的名字，不過只要提到茶人，第一個想到的都是千利休。

其實大眾的認知並不保證就是對的，比方說哥倫布發現了美洲大陸，但

是替大陸命名的人，卻是第二個抵達的亞美利哥（Amerigo Vespucci）。而第一個發現的哥倫布，只在南美洲哥倫比亞留下自己的名字。可見第二名經常拋下先鋒，漁翁得利。

話說回來，茶湯可說是一種發現，但也是千錘百鍊的創造。古人糊里糊塗喝起茶來，直到千利休才建立起一個典範，所以他千古留名。可以說千利休是先發制人打出犧牲打，而且打對時機讓隊伍得分的人，勝利打點要算在他身上。

碰巧輪到他打擊，又碰巧有人在壘上得分，都是好運氣。這麼看來，一個人的天分其實都會在好運氣之下發芽。利休的天分，其實就是時代的運勢輾轉落在他身上。反過來說，時代的運勢也是人的天分之一。

關於利休的文獻史料有很多，包括利休本身的書信與茶會記，以及利休徒弟們寫的茶書。另外還有許多研究家，不斷發現新史料，考察新證據。詳細研究這些史料，就能隱約看見利休的思想，或許不至於看得透徹，但是根

據思想的外表，例如樂茶碗、躙口、二疊台目（譯註：二又四分之三張榻榻米面積的茶席）、竹花瓶這些利休創造出來的證據，就可以逐一連結出一個輪廓。

然而我真正想知道的是裡面的東西，想知道在思想輪廓裡面那些細微的感覺反應。這麼一來，利休就能直接跟我們這些活在現代的人交流，不必語言就能對話。我尤其想知道他從少年到青年之間的感覺史，但是當時的史料完全沒有留下來。因為現存的史料，都在說一個偉人變偉大的過程，都是思想成形之後的過程。

那麼接下來只能靠我們的想像力，我們要貼近利休思想的輪廓線，從點與點之間的空隙窺探進去。

首先我想看這個人具體的個性。

千利休是怎麼樣的人？

身高幾公分？體重幾公斤？

走起路來腳步如何？

他說話的聲音怎麼樣？

什麼血型？

酒量好壞？諸如此類。

但是這些資料完全沒有保留下來。

反利休粉

利休所創建的大德寺，山門前有一座利休木像，那是現存唯一一座利休雕像。我最近在撰寫電影《利休》的劇本，為了收集資料而來這座寺廟參觀，但是進到寺裡第一個令人吃驚的，卻是長谷川等伯的畫作。

等伯把整個天花板全都畫滿，除了天花板，連粗大的樑柱上都是他的畫作。感覺就像寺廟樓閣內面做了全身大刺青。

等伯有幾幅知名的水墨畫，尤其我最近看了〈枯木猿猴圖〉更是驚訝。描繪猴子說起來也就是猴子，但那枯木的枝幹簡直就像要從畫裡穿破出來。描繪枝幹的墨線張牙舞爪，既不像畫圖又不像書法，簡直是胡作非為。就好像拿筆沾上墨汁，跟畫紙發生大衝撞，然後就肇事逃逸。等伯畫圖看來就像在雕刻，我想他真是個暴力畫家。後來我有機會欣賞到〈松林圖屏風與〈波濤圖〉，應該不必特地重提有什麼印象了。

以上提到這些，都是水墨畫，但是山門的天花板畫卻是五彩繽紛。鮮豔到像是剛剛才漆上去的，嶄新到感覺有點廉價，可見保存有多用心。

樓閣內的正面有釋迦牟尼佛木像，左右兩旁擺滿羅漢像，四處零星擺放著像岩石一般的大塊古木。每塊古木都黑壓壓的，感覺頗煞風景。但聽說這就象徵了涅槃世界。

面對樓閣正面，左手邊就是利休木像。這尊利休立像身穿和服外披袈裟，右手拄杖，腳穿雪踏（譯註：貼了皮的草鞋）。頭上帽子沒有帽沿，看

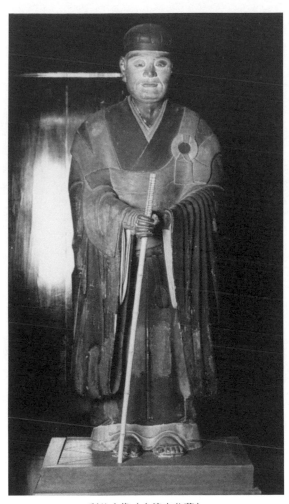

利休木像（大德寺收藏）

來很像墨索里尼或尼赫魯總理（印度）戴的帽子。就這尊木像的身高來說，頭、手、腳都算大，臉上表情和藹，感覺像個沉甸甸、虎背熊腰的人。利休這個名字聽來像是文弱的茶人，但看這座木像完全沒有那種感覺，怎麼說呢，反而像是霸氣十足的漁會會長。

話說這座木像其實已經是第二代，第一代木像在秀吉一聲令下，搬到京都堀川的一條回頭橋（一条戻り橋）處以磔刑（譯註：綑綁罪犯以長槍刺殺示眾）。其實這第一尊木像，是導致利休喪命的重要因素之一。因為當時大德寺頗負盛名，連天皇使節都會經過，山門樓閣上卻擺著一尊穿雪踏的木像，竟然要太閤秀吉走過木像腳下，成何體統？這就是硬要給利休定罪的理由之一。

但是因此把木像抓去處磔刑就有點妙，還因此在坊間頗受好評。我認為秀吉這麼做顯示他的可愛，看不出他判這刑罰是認真還是說笑。總之就是拿不會講話的木像來出氣。秀吉其實想讓利休本人吃瘪，但是一對一的話，

秀吉就會輸。秀吉敬佩利休，由愛生恨，才會將這份執著與彆扭發洩在木像身上。秀吉做事讓人不懂是說笑或認真，這便是他的才華，也是他的可怕之處。後來證實秀吉不是說笑而是認真，利休也因此喪命。

話說利休為何要在那種地方擺放自己的木像呢？

當時這座大德寺有個利休的摯友，名叫古溪和尚。其實單純的茶飲會成為茶道，據說是受到了禪機的強烈影響，禪學是當時最先進的哲學，對利休來說也不例外。古溪宗師就是利休的禪師，而利休則是古溪的茶湯宗師。

另外一點，古溪的老前輩一休和尚，是利休的心靈支柱。其實一休和尚比利休早了好幾個世代，但是利休年輕時師法茶湯師父紹鷗，聽紹鷗提及心靈導師珠光，再透過珠光的精神觸及珠光的師父一休和尚。大德寺在應仁之亂之後荒廢許久，一休和尚正是復興大德寺之人。

因此大德寺對利休來說相當特別。利休有這樣的想法，再加上寺中有古溪，吸引了許多仰慕兩位大師的茶人、藝術家前來。我想此地就因此成了利

休、古溪、等伯這一脈相傳的文化交誼廳。

其實大德寺的山門當時並未完全復興。日文的山門又寫作三門，真是漂亮的一語雙關。三門分別是中央大門與左右兩側門，而正式的中央大門據說要有上下兩層。當時山門缺了上層，只有下層，利休一直放不下心，因此自己捐錢完成了上層的樓閣。也就是之前我說上去欣賞過的「金毛閣」。

這麼一來，古溪為了感謝利休捐贈，當然就為施主千利休雕了一尊木像。這點大家都沒有異議。雕好的木像，就放在利休捐錢所建造的山門樓閣內，對我們這些平成年代的人來說，這點也沒有異議。然而當時是天正十八年，沒有什麼相對論，頭在上腳在下是不變的支配鐵則。所以這座木像設立的位置，就成了找利休麻煩的絕佳材料。

這段時間的事情我之後會補足，最後就是秀吉說這尊木像大不敬，再加上另外幾條罪狀，命令利休切腹自殺，木像也被廢棄。

但是利休死後，復權卻意外得快。利休的兒子們在利休切腹的四年之後

就獲准復興千家，可見秀吉對利休是又愛又恨。秀吉是真正的利休粉，也因此假扮成反利休粉。就好像每天喊著巨人隊輸球，但是每天都看電視上的巨人隊比賽轉播一樣。

於是乎利休的木像也獲得修復，現在這尊第二代木像，應該是民眾趁著對利休記憶鮮明的時候所打造。我想就連色彩造型也是模仿第一代木像吧。

前面提過，木像利休的臉、手、腳都相當厚實，是個虎背熊腰的人。

野上彌生子的小說《秀吉與利休》，也把利休寫成這樣虎背熊腰的人。書中描寫得很真實，讀者看了都會有同感。然而我想野上小姐，也是看了這尊木像才會寫出手指粗短，手掌厚實，但泡起茶來卻像女人家一樣輕柔。

目前留有兩幅利休的肖像畫，據說出自等伯之手。其中一幅戴著帽子，那樣的文章，因為利休的人物外型，並沒有留下太多相關資料。

虎背熊腰，一臉福泰，符合木像的形象。但是另外一幅沒戴帽子的肖像畫，感覺跟木像就差多了。這幅肖像畫的人物有點清瘦，眼睛線條也相當細，完

全不像個漁會會長（這是我個人隨口亂講，但是利休確實另外有個職業，是在堺港批發海產）。不過就算拍照，有時候拍起來也是判若兩人，或許這幅畫是不同年份所畫的。

有關這一點，要提及當時日本美術界畫圖的方法。近年來所謂的寫實主義，就是要畫得跟照片一樣真，但是當時的日本當然沒有這種規定。最大的關鍵，就是當時沒有描繪陰影的習慣。日本傳統繪畫會忽視光線，然而天下萬物都要先碰到光線才看得見，而且光源位置不同，物體觀感也不同。所以用陰影來描繪物體，是描繪物體眾多觀感的其中之一。日本繪畫是整合了物體的一切觀感，忽視了光源影響來描繪物體。所以畫中物體並非照片那樣只是當下一瞬間的影像，而是無關時光的概念圖。因此當時描繪利休的臉，並不一定看來就是那樣，對雕刻來說想必也是類似的狀況吧。

至少根據史料來看，利休不是個瘦子而是個壯漢。而我們去猜想他的個性，應該不是個多嘴的人，而是木訥寡言的人。

寡言的藝術

　　無需多言，茶是一種寧靜的藝術。茶並非以語言來討論，試圖找出合理結論的東西，根本上就是個不愛說話的世界。然後日本人在茶室中喝茶，喝茶過程中，手會呢喃，物會沉吟，自然形成對話。因此喝茶是個比日常生活更寡言、更沉默的世界。我們會因此想像利休也很沉默，同時利休透過茶所表現的理念，也唯一建立在沉默寡言之上。

　　其實茶這門藝術無法用語言來解釋。不對，現在有藝術這個概念稱呼是很方便，但直到明治時期才有「藝術」一詞，在利休那個時代根本沒有所謂藝術。當時只有許多零碎的片段，要總結起來才算得上是藝術，然而當時的人們已經懂得喜歡、心愛這些片段，然後進行分類、組合，乃至於琢磨。人們剛開始只是喝茶，喝著喝著開始講究口味，然後講究喝法，然後拿茶招待客人，然後研究招待的方法，創造出茶碗、茶釜、炭火、花、掛軸、茶室、

露地、飛石等等錯綜複雜的元素。也就是說吃飯配茶只是單純的攝取營養與熱量，但人們為茶創造了更多的價值出來。

換個方向，來聊聊氣功，氣功師可以對生病的人打入自己的氣功，讓病人恢復健康。氣這種東西看不見也摸不到，但聽說天地寰宇之間充滿了氣。

人只要歷經鍛鍊之後就能自由取用天地間的氣，甚至練得精了，可以右手取氣，在體內循環之後由左手發氣。不過氣不是物體，看不見也摸不著，總之就是一股能夠自己控制的能量，練得愈純熟，能量就愈強。

我認識個朋友，他雙手畫了個西瓜大小的圓圈，說他現在大概能收放這樣多的氣。那當然只是個空洞洞的球，可說是畫球充氣，沒辦法成立物理輪廓，不過本人說自己能體會就是了。

這個說法很有意思，以看得見的輪廓來說明看不見的東西，所以很有意思。更有趣的是，設法解釋的人自己深信不疑。他相信自己可以收放氣，而且大概有西瓜這樣大小的氣，但是你看不到氣，說不出氣，只能比個看不見

的圓球給你看。

我想茶，也是這麼回事吧。

意思是說，在利休那個時代，還沒有建立藝術這個詞，只能算是尚未分化的汎藝術狀態。真要說起來，就像剛才氣功師比給我看的隱形大西瓜。當時的茶人們開茶會招待來招待去，招待久了，這顆看不見的球也變大了不少。於是右手泡茶，注入茶碗，用茶筅打泡之後端給客人。客人也用右手接茶，喝進體內之後拿上左手，然後雙手捧著茶碗欣賞一番。於是客人的雙手吸取了遍布茶室各處的茶氣，再散發出來。雙方你來我往一陣之後──

「我大概有這等功力了。」

「是嘛，我勉強只有這點而已。」

於是各自在半空中畫西瓜，畫橘子，互相比較自己看不見的圓球。我想這就是茶的世界。

我認為千利休在這寡言的世界中算是能言善道。所以他能夠震撼人心，

以絕對優勢逼得愛耍嘴皮的秀吉節節敗退。這兩人在政治與藝術上的對立、爭執，若是整個攤開來看，可以總歸為以下說法。一個是滔滔不絕辯到贏，一個是默默無言表心意；一個是靠嘴皮掌控經濟，一個是毫不理會天下經濟。

寡言的世界與長舌的世界，兩者總是互相較勁，寫出一部興衰史。社會有時是由寡言稱霸，有時則是長舌作東。至於現在世道如何，豎起耳朵聽聽就明白。

第一篇

橢圓茶室

第一章　通往利休之路

回歸日常的力量

　　好了，說到千利休、茶湯、茶室、侘寂這些東西，之前跟我毫無關聯，我也毫無興趣。不只是我，最近的日本人應該都是這麼想。先不提明治時代之前，日本人從明治時代開始就已經活在西歐化的潮流中。我出生的時候，日本人就已經穿了幾十年的西裝與長裙。其實住家還是傳統日本平房，睡覺也是在榻榻米上打地鋪，不過天皇家族從明治時代開始，就已經率先全天穿著西服，並且睡在床上了。由於日本遭到近代西歐列強覬覦，必須富國強兵與之周旋，不得不吸收西歐的合理主義與機械化，確保日本不輸人。一旦打

起伏來，沉默寡言會輸給合理的長舌。

於是日本人開始拚命學習怎麼穿西裝、穿長褲、打領帶、穿皮鞋，在這樣的生活之中，就漸漸聽不到茶室、侘寂、千利休這些詞了。西歐化的潮流抬頭，大家都開始合理的長舌，只顧著往前看，想看到最尖端的景象。我們還是知道日本有千利休、侘寂這種價值觀，但那都是過去的東西了，回頭看沒有幫助，只要勇往直前、勇往直前。

於是乎藝術也出現了前衛藝術，我本身就是前衛藝術青年，一清二楚。

但是我總是想，有沒有更好的說法呢？因為前衛藝術就是會傳達出史達林、列寧、無產階級獨裁這些時代氣息。再說前衛本來是軍隊名詞，有濃厚的戰時共產主義氣氛。把這個詞用在藝術上，也代表出當時的民心。

如今回頭去看才知道，前衛對當時的藝術青年真是個耀眼的詞。破壞舊的東西，創造新的東西。我們身邊全都是舊東西，只要砸壞舊的，立刻就會出現新的。只要有了新的，就能毀掉舊的。因此我們只看著眼前的光，西歐

的光，長舌的光，只追求畢卡索、達利、恩斯特、曼・雷、杜象這些外國名字。日本那些千利休、侘寂就只是落伍的、老朽的興趣取向了。

話說這個前衛藝術是什麼呢？藝術這個詞，代表美的思想與觀念，前衛藝術就是將藝術直接連結日常生活的行為。

之前已經有了藝術這個詞，但藝術所提及的內容本來就散布在日常生活之中，包括聲音、顏色、線條、形狀、花瓶、圖案、雕刻、故事、歌曲、樂器、舞蹈等等。當然這些東西在日常生活中只算是興趣，是放鬆，是炫耀，是休閒，不過也幾乎在人類誕生的同時出現。甚至可以說在眾多動物之中，最懂得單純享受、單純殺時間的一些動物，就演變成所謂的人類。而這些單純的休閒之中，混合著總有一天會被擷取成藝術的元素。那些拿來炫耀、拿來休閒的東西，只要鑽研到一個極限，就會與日常生活大相逕庭，對人類造成某種怪異的刺激。人類已經了解宗教的力量，一旦碰到這種比日常生活更突兀的「表現物」，就會套用在宗教上進行崇拜。

如此這般，源自於日常生活的東西，轉化為超乎日常的特異物件，被放在高台上供人膜拜。人類就是這樣從日常生活中將藝術搶奪過來，而藝術的概念也就高掛在人們的頭頂上。

就好像是把湯放進離心分離機一樣，原本一碗均勻的湯丟進分離機，會被分離成各種性質，各種性質展現自己的輪廓，形成自己的樣貌。像大學從西歐傳到日本，將宗教、藝術、哲學、經濟、工程、政治分成各科目來學習。所以西歐是獨立自主、分離解析的始祖。

言歸正傳，藝術這個概念出現了，但同時應該也有個像是「髮夾彎」的概念一起出現，那就是前衛藝術。也就是說從原始的日常生活湯汁中萃取出藝術這個概念的同時，也包含了重新回歸日常的力量。

具體來說，我認為十九世紀出現的印象派繪畫，就有這種回歸的力量。繪畫原本企圖不斷往人類的頭上爬，印象派則是猛然往日常生活回頭衝。傳統的繪畫超乎日常生活，所以有價值，畫中一定要有偉大的人物，或偉大的

事件，或偉大的風景。就算畫進了日常百姓的日常身影，也只是為了襯托偉大的構圖、偉大的光影，偉大的一瞬間。

印象派的畫作，就是完全抹滅這些「偉大」。人們開始描繪平凡無奇的日常風景，平凡無奇的日常瞬間，平凡無奇的日常光影。這些東西真是隨時隨地都可見，然而畫成畫作卻令人震撼。真正震撼的不是畫作中的元素，而是「偉大的畫」被粉碎，人們體會到新的日常力量誕生了。

印象派的畫家們不追求描繪偉大所帶來的榮耀，而是單純享受在畫布上作畫的樂趣。他們一心投入單純的樂趣，單純的休閒，就好像一個髮夾彎猛烈回到日常生活中，追尋人類藝術的起源。

所以當藝術這個概念被分離出來的時候，必定也會誕生所謂的前衛，前衛是一種將分離概念再次拉回日常的力量。之後要探討千利休的創作，這點就很重要了。

因為日後所有的前衛藝術，即使形式千變萬化，最終都在挑戰如何貼近

日常生活。

繼印象派之後又出現了超現實主義，企圖沉陷到人的意識深處。超現實主義的繪畫大多是朦朧的幻想，但是在繪畫中，或者說在繪畫之外，還是經常出現日常生活用品，用來喚醒人類的深層意識。

比方說達利的溶化的時鐘，一群螞蟻，湯匙，話筒。

奇里科的火車頭，大太陽下的影子，餅乾，橡皮手套。

馬格利特的法國麵包、蘋果、水管、長靴。

恩斯特的騰印法（décalcomanie），只是將顏料按在紙上；摩擦法（frottage）則是把紙貼在木板或馬口鐵藝品上，用鉛筆擦出痕跡來。

這些畫作並非要展現物品本身的偉大靈性，而是因為藝術概念會擅自上升膨脹，藝術家才會設法把藝術扯回俗氣的日常用品細節中。

達達主義的運動，就體現在日常用品上面。超現實主義透過畫中的物品來隱喻，遠眺藝術；達達主義的擺飾則是直接展示實體，來近觀藝術。

杜象知名的擺飾作品〈泉水〉其實就是男性用的便器，也就是白色小便斗，直接放平在地上展出。這當然成了一大醜聞，也是日常用品被當成擺飾的第一座歷史標竿。

以這個例子來說，小便斗放倒在地上，有一種翻轉物品功能與意義的故事性在裡面，類似日本的美學觀「見立」（象徵），可以說是一種敘情的擺飾作品。但是到了後面的現成品擺飾，就只剩下物品本身的日常性，洗去了一切敘情的故事性。像「瓶罐烘乾機」就只是把市面上賣的現成烘乾機拿來展示而已。

物品本身的造型好看，那麼搬出這件物品就是追求藝術的概念。之後要探討利休的作為，這點也是非常重要的。

於是乎藝術的概念每次升到高點，就會被前衛藝術拉回來，直接碰觸日常生活，而且愈來愈露骨。每次往回一拉，藝術概念就遭到震撼、翻覆、重整，變成即將崩潰的東西。

戰後出現所謂的偶發藝術（happening），達達主義也在當時萌芽。作品本身只是日常的現成品，卻被放在藝術專屬的展覽場上展覽，可以窺見對高大權威的依賴心。為了剔除權威，避免作品完成，便將人類日常的行為舉止直接連接到藝術概念上，日後被稱為偶發藝術。從椅子上跌下來，躺在馬路上，丟下東西，藝術家進行許多原始的、匿名的行為，而幾乎都是日常行為。

當藝術概念持續與日常接觸，就會形成一個剎那的、微小的接點。即使在日常生活之中，不留意還是看不見，就算留意還是很難看見，看不懂什麼才算藝術。前衛藝術試圖將藝術概念連接到日常生活，在不斷接觸日常的過程中，反而太貼近日常，接觸變成了穿入，消失在日常生活中數不清的細微縫隙之中。

所以前衛藝術就此消失了。藝術當然存在於任何時代裡，算不上真正的消失，但是藝術概念飛到人們頭頂上，僅靠著一根細線定在日常的大地上。

我想前衛藝術就是太過度分離解析日常生活，才會流離失所。

站在前衛尖端的湯瑪森

前衛藝術失去了與物質的抓地力，變成一個赤裸裸的概念而消失了。

但是我覺得這實在很難理解，應該說完全搞不懂。這是雙胞胎，光與影的關係，其中一個消失的同時，前衛藝術就被擺放出來。在藝術概念誕生的同時，前衛藝術就被擺放出來。

無論哪個時代都有藝術，在原始人時代就潛藏於生活之中，所以人類生活應該一直包含著前衛藝術。自從藝術成為一個概念之後，前衛藝術應該是如影隨形的。但是藝術還在，前衛藝術卻悄悄消失，這我無法理解。

難道是這麼回事？如果說「前衛藝術」是「藝術」的影子，或許社會正處於陰天吧。原本「藝術」照到了強光，在地上撒出清楚的影子，碰到陰天

就只能看見「藝術」本身了，而影子則消失在昏暗的環境裡了。

要是這樣我就懂。前衛藝術終於成為光的顆粒，不對，成為影子顆粒，散布在整個日常生活中了。所以與其探索藝術的最尖端，不如在日常小鎮裡散步，更容易找到滲透其中的前衛藝術影子顆粒。不知道變成什麼樣子，但我想一定找得到。

所以才誕生了所謂的路上觀察學。

其實這只是現在回顧過去的一種解釋，將來龍去脈整理之後的說法。當時我也開始抱持觀察的心情在街上散步，卻沒有看見任何東西。

說到當時的我呢，認為一大包的畫布，機械印刷的偽造千圓紙鈔，這些貼近藝術作品極限的工藝（其實千圓偽鈔作品就真的被告上法院）其實相當荒蕪。可以看見藝術的瓶頸，沒有新的發現了。也就是說，藝術作品失去了魅力。

我想這不是單純個人經歷的問題，而是全球各地的創作家紛紛超速，趕

過了藝術的「前衛」而胡作非為。相機、汽車、電視、電腦、都市重劃，各種產業界的物品創造速度突飛猛進，使得無形作品的價值迅速暴跌。無論創造什麼藝術行為，都不如觀察世界本身來得有趣。

我開始以觀察眼光逛大街的動機，就是「湯瑪森物件」（譯註：作者自創名詞，意指建築物中毫無用處卻保留下來的部分）。我來大致解釋一下。

社會上所謂的湯瑪森物件，跟杜象他們的擺飾不太一樣。

擺飾幾乎都是可以搬動的東西，但湯瑪森物件則是建築物的一部分。

第一號湯瑪森物件是樓梯，建築物側邊牆面安裝了一座梯形的樓梯，大概有七階，從左右兩邊都可以爬上去。正常來說，無論從左右哪邊上樓梯，到了樓梯平台應該都要有入口進入建築物。

但是沒有。

樓梯可以從左右兩邊上去，但是到了平台卻又只能從另一邊下來，那建築物為何要安裝這座樓梯？樓梯是為何要存在於世界上？

這就是起源。東京四谷有座旅館叫做祥平館，旅館側邊牆上就有這座樓梯，被取名為「四谷樓梯」。我想那裡原本有個入口，但是經過改裝把入口給封了，只剩下一座沒用的樓梯。不過樓梯還是樓梯，可以爬上爬下，那麼沒用是怎麼個沒用法？難道有一種「沒用」的功能嗎？

後來我接連發現類似的無功能物件，例如江古田車站內的無用窗口，御茶水三樂醫院的無用門等等，我將它們定義為「超藝術」。不具功能卻依舊存在的東西，與藝術作品有共同點，但價值卻遠低於藝術作品，差不多是垃圾，所以我這麼命名。

為何要取名湯瑪森物件呢？當社會不斷發現這種超藝術物件，形成一股熱潮，剛好巨人隊當時有個外籍球員蓋瑞・湯瑪森，擔任第四棒打者，經常揮強棒卻老是打不中，可以說是沒有發揮功能的第四棒。無法發揮功能的打者感覺有點悲哀，感覺與超藝術物件差不多，所以才冠上這個名字。

乍看之下偏離千利休的主題太遠，但是這點相當重要。因為我們繞行千

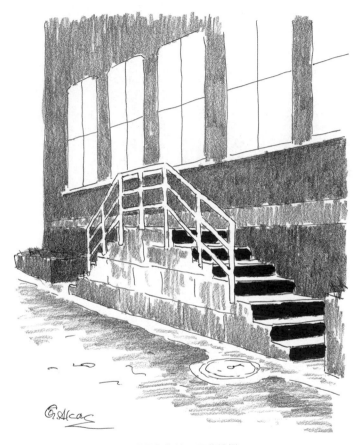

湯瑪森物件・四谷樓梯

利休周圍的橢圓軌道，正抵達最遙遠的邊界呢。

巧遇利休

在尋找湯瑪森物件的過程中，走在路上會碰見各種不同的人。比方說有人周遊全國，只為了拍攝每一個馬路人孔蓋的種類、年代、磨損狀況。有人尋找老舊頹敗建築物，收集部分的碎片，因此前往各地觀察老舊建築，等著建築崩塌。路上到處貼著各種的告示，警告違規停車，感慨狗屎滿地，提醒垃圾別亂丟，就有人喜歡拍照收集這些告示。這些在路上尋尋覓覓的人與我交會，自然而然相識，就結成了路上觀察學會。

這些人的共同點就是無用的觀察。觀察路上的東西，不是為了執行道路工程，也不是要計算交通流量，更不是要研究路好不好走。就只是在路上找些不太尋常的東西，邊走邊記錄罷了。

不太尋常的東西。

非比尋常的東西，像是道路凹陷、卡車翻覆，其實都很容易發現，然後很快有人會因應，整理復原。但是不太尋常的東西，大家就不太注意了。就算看在眼裡，也會因為不太起眼，就直接當沒看見。所以人們不會因應這些東西，也不會整頓這些東西，就只是默默地、淡淡地存在於城鎮中。

用壺庭來舉例吧。

有時候在馬路正中央會出現一個直徑十公分左右的洞，深度大概一、兩公分，裡面長了點小草，這是什麼？

其實這是人工挖的洞，各地公所會進行例行的鑽挖探查，確定建設公司使用的柏油、水泥、砂石有沒有符合工程規定，查完之後就會回填。但是回填難免有誤差，有時候誤差就是微微下陷，小小的凹坑久了之後就囤積塵土，風會吹來塵土之外的東西，也可能會有鳥屎掉下來。久而久之，這個小凹坑就長了小草，開了小花。但是沒有人會在意，馬路是用來走的，是移動

的空間。人們走在路上，心裡想著公司的工作、家人的煩惱、要買的東西，這種路上的小物件才不會放在眼裡。更不要說這些凹坑位在馬路正中央，卡車來來去去，砂石車巨大的輪胎勉強掠過凹坑裡的小物件很小，直徑只有十公分，所以大輪胎巨大的輪胎勉強掠過凹坑裡的小草。夏天變得嫩綠，秋天甚至會枯紅，還有螞蟻或蜘蛛路過。馬路中央這種小小的綠色庭院，我稱之為壺庭。也就是一般民宅的坪庭（譯註：小庭院，日文音同壺庭）再縮小個十幾倍的結果。

畢竟是雜草，到處都長得出來，路邊水泥地上有裂縫就會長出雜草，圍牆與馬路的邊線上也會長出雜草，連行道樹的樹根旁都有雜草。但是雜草太過常見，沒有什麼稀奇，長草很合理。不過在柏油大馬路的正中央，出現一個直徑十公分左右的綠色圓圈，那可是頗稀奇的。所以當我看到壺庭，還真是有點慶幸。

讓我介紹一件告示吧。

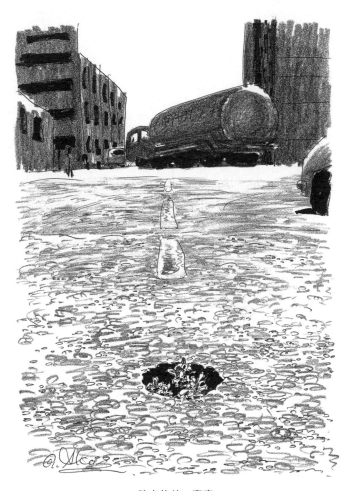

路上物件·壺庭

最常見的三大告示，就是禁止停車、不准寵物隨地大便，以及提醒丟垃圾的規矩。

「不可燃垃圾僅限（金）」

這是我在港區麻布高級住宅區所看到的告示。這個「金」說的當然是金曜日，也就是星期五。但是開口唸來不禁感慨，或許也有人不會感慨吧。我就是會幻想，廚房有著堆積如山的垃圾（金），而且還不可燃。所以我們不能隨便丟進樹林，而是要由垃圾車每星期回收，然後埋入東京灣垃圾場。

進一步來想，東京某處應該也有這樣的告示。

「不可燃垃圾僅限（水）」

水確實不可燃，而且水怎麼會是垃圾呢？

「不可燃垃圾僅限（火）」

這也是有可能出現的告示。但火已經燒起來了，不是不可燃的垃圾嗎？

而且火的垃圾是什麼？光想就覺得可怕，但我其實還沒見過這樣的告示。

我已經多次提過路上觀察的論點，或許有些部分重複了。無論如何，這種邊走邊找不尋常小東西的行為，是一門學問。也有人認為不算學問，那麼算是一種行為表現嗎？可是我並沒有對誰表現什麼，只是覺得非常有趣。當我開始路上觀察，有趣得讓我發了「知識燒」。由於藝術已經遺失，路上觀察也因此更為有趣。我發現社會真是深不可測，原本有點倦怠，以為社會上不會再有新發現，卻有一片沒人知道的大叢林。

其實這片叢林知道了也沒用，不會讓你伐到優質的杉木或檜木，真要區分起來只能說是垃圾叢林。不過在叢林裡面撿到的幾樣垃圾，在我們眼中就像寶石那樣耀眼。

我跟同伴們外宿，白天各自拿相機到處拍攝，晚上回宿舍播放投影片，報告自己的成果。大家提出的東西都有新鮮的趣味，新鮮的美感，新鮮的思維。這新鮮的成分衝擊我們的思考，成為大腦的快感。切實感受到不僅是物件本身有趣，自己的大腦受到震撼而覺醒也很有趣。我們平常是怎麼生活

的？原以為自己見識過一切，卻在馬路上不斷發現陌生物件，為此感到驚訝，也不斷開拓自己的內心。

路上觀察就是自我觀察。新物件會剝出新感覺。以眼睛為界線，內側與外側的世界其實價值相同，那就是由衷感到快樂的原因。

即使投影片燈光暗去，大家縮進被窩，話題還是聊個沒完。為了隔天的路上觀察，我們必須睡覺休息，但是「知識燒」讓我們清醒過來。在關燈之後的黑暗中，被窩裡的人們聊個沒完。這種事情怎麼會有趣呢？這種異常的趣味代表什麼意思？正常來說都是些稀鬆平常的物品，是早就看膩的路上光景，其中卻隱藏著新的價值。大腦對這樣的落差感到愉快，破壞自己的常識會有快感。敲碎刻板印象之後，裡面冒出一個全新的自我去欣賞這些小東西。這一切都起源於路上無意識的物件。路上隨處可見卻有些偏差、有些突兀、有些扭曲、有些缺陷，或者被人遺棄的各種東西，喚醒了我們的感覺。重新打醒我們僵化的觀念。

世界上沒沒無聞的角落，正在發生驚天動地的大事。不過出事的對象只是垃圾，我們看垃圾出事看得著迷，認為那是值得感動的大作，難道──

「難道利休他們說古時候那些歪七扭八、缺角破損的茶碗『很不錯』就是這樣的感覺嗎？」

我們忍不住要這樣說。

家元打來的電話

我愣了一陣子，腦中自然而然跳出利休的名字，但仔細想想其實非常突兀，令我驚訝。我們一直以為那些老舊過時的文化，老舊過時的感性，跟自己毫無關聯，但是我們從來沒有想過，這些感性與文化會在這種時候與自己交會。

但是利休這個名字一出來，彷彿在默默之中解釋了什麼。我對「侘寂」

這個日本傳統美術觀的刻板印象，瞬間被翻轉了。

仔細想想，他們當時做的事情也是一樣，不對，是跟我們相反。我們現在享受到的事情，他們當時也在享受。那些偏差的東西、歪曲的東西、缺陷的東西、被遺棄的東西，他們當時也做，可說是落在了人心的外圍，但超乎人們想像的多彩，正是他們審美觀的最前端。

湯瑪森物件就讓我隱約有種感覺，這或許算是國文學吧？

我去到歐洲的時候，也曾經試著在牛津、倫敦、巴黎等城市尋找湯瑪森物件，但是感覺都不太一樣。沒用的樓梯、沒用的門、沒用的屋簷，歐洲也是有這些東西，但都不覺得可以算是湯瑪森物件。當然理論上還是算湯瑪森物件，所以我有拍下照片，可是感動就沒那麼明顯。我是先建立了湯瑪森物件的理論，再去尋找符合理論的物件，但在外國，感覺就是不會自然產生湯瑪森物件的概念。

說穿了就是風土民情吧。沒用的東西沒什麼存在價值，意義又不明，外

國人沒有習慣把它們留下來欣賞。歐洲並沒有空間容納這種模糊。當然歐洲人的生活步調，以及城市居民的情緒，都顯得相當從容，但這跟湯瑪森物件的狀況不太一樣。外國人沒有一種體制，去享受保留解釋空間，根本不去解釋一樣東西的樂趣。感覺一切事物的誕生都深深連結在人的意志之上。

這時候我就有個小小的想法，湯瑪森物件是日本風味之一，結果後來直接連接到日本風味的核心，也就是利休。

這可以說是風馬牛不相及，或者風馬茶不相及，我對茶一無所知，只是抱著開玩笑的心情在路上低頭找尋，一回神，竟然鑽進利休茶室的地板底下了。

其實我當然沒進去過什麼茶室，也不覺得茶室有什麼好讓人敬畏的地方，只是發現我們最後抵達的這個地方，剛好就有利休的茶室。

我們接著進行路上觀察，正準備穿過茶室地板底下的時候，電話就響了。接起來一聽，來電人是勅使河原宏的傭人。

「您認識勅使河原宏嗎？」

「抱歉，不認識。」

「咦？」

「不是啦，名字有聽過，但是沒見過面。」

「這樣啊，他目前是草月流的家元（譯註：門派掌門），已經十幾年沒碰過電影，不過這次又打算拍電影了。」

「是喔。」

「就是野上彌生子的《秀吉與利休》，希望由您來寫劇本。」

「咦？」

「您意下如何？方便先見個面嗎？」

「怎麼？要我寫這個《秀吉與利休》的劇本啊？」

「正是。」

「這是為什麼？」

「還請您務必幫忙。」

「……」

近幾年來我也認識，是一位可敬的老先生。

但是我從來沒見過勅使河原宏，只知道他是草月流家元・勅使河原蒼風的兒子。我看過《陷阱》、《砂之女》這些電影，受到原作者安部公房等人的大大震撼，以為他們是遠在天邊的人。話說他們無論年齡或地位都與我相差甚多，卻一樣邁向「前衛藝術」的道路，我也私下想過他們是不是有靠爸靠媽，所以與他們有共鳴的同時，也覺得有點羨慕。

當時的草月會館令我印象深刻，會館率先播放世界各地的前衛電影、實驗電影，全國只有這裡看得到。而日本第一個偶發藝術表演者小野洋子，也是在草月會館公演。約翰・凱吉和白南準的日本首次演奏會，也是辦在草月會館。所以草月會館可說是前衛藝術的一個閃亮聖地，但另一方面，草月流

遵從封建時代的家元制度，那才是流派的真身，當時我認真覺得不知道他們有什麼打算。

而這個素昧平生的勅使河原宏為什麼找上我呢？

自己這麼說有點怪，我認為自己在社會上的評價不一定算好。我的小說是有得過文學獎，但是之前作畫涉及了千圓鈔的印刷，被判有罪。所以民眾對我的評價，應該是有點詭異、信不過的人才對。

而且我對日本歷史一無所知，就算來到利休茶室的地板底下，也是最近才發現的事情，而且這還是同伴之間擅自定位的。看在外人眼裡，我們應該是與歷史無緣的前衛玩家，路上觀察也是與藝術或學術無緣的純玩笑。其實這麼說也沒錯，那又怎麼會請我這種人寫千利休的電影劇本呢？

然後我調換立場，如果我是勅使河原，會請赤瀨川來寫劇本嗎？這一想可是嚇破我的膽。我當然辦不到，這下真是認輸了，狠狠被超車了。

但是我也算前衛，就算前衛藝術消失了，我還是偷偷在家裡的天花板上

面，供奉著前衛的神龕。怎麼好意思被人超車呢？

嗯……我抬頭沉吟了一陣子，這裡是茶室的地板底下，打電話的人就在我頭頂。於是我對電話那頭說了。

「OK」

然後就放下話筒。於是乎我在一片昏暗之中拆開地板，用肩膀頂起榻榻米，從地板底下爬進了千利休的茶室。

茶室有所謂的躪口（譯註：出入口），拜訪茶室的人必須卸下刀、彎下腰，鑽過低矮的躪口。但是我還真沒想過躪口要低到讓人趴在地上，從地板底下搬開榻榻米。我想這是破天荒頭一遭吧。

第二章　縮小的藝術

學習歷史

話說回來了，我還真的不懂日本歷史。那些安土桃山、鎌倉時代、平安時代的名詞還懂一點，但是哪個前面哪個後面，我完全不懂。這些對我來說只是名符其實的中小學「義務教育」，所以每當我接受專訪的時候一定都會先說──

「畢竟我不懂歷史啊。」

然後對方一定會說──

「您客氣了。」

說我謙虛啦，沒有的事啦……諸如此類。我想社會應該認為懂歷史的人比較有地位吧。

我倒不這麼認為，人類能保存的知識容量有限，有人偏愛歷史，有人偏愛路上觀察，有人偏愛股票，形形色色不分貴賤。這都是個人喜好的問題，所以我都說得很老實。

「您客氣了。」

結果人家說——

「畢竟我不會游泳啊。」

結果人家還是這麼看待我。就好像一個真的不會游泳的人說——

「您客氣了。」

那該怎麼糾正對方才好呢？

總之我先開始讀原作《秀吉與利休》，不過要先了解一些歷史緣由，否則讀原作會徒勞無功。正如推理小說要從頭開始照順序看才有意義，讀歷史

小說也得懂些歷史先後才行。

於是我買了岩波新書的《日本歷史》（井上清著）先看目錄，確認奈良跟鎌倉的歷史順序，但是要看內容卻看不太下去。因為我本來就討厭讀書，只有非常好看，或者自己非常想知道的資訊（比方說職棒比賽的過程）我才讀得下去。此外一般人讀的知識、教養，我就是讀不下去，每次在電車上攤開書本就會睡著。

不過這次無論如何都要具備基礎知識，因為我真的需要知識。我想說只要有記憶就好，所以投靠了岩波青年新書。這類書比較輕薄，文筆又平易近人，比較沒壓力。但是就連這個等級的書，我在電車上看還是有機會睡著。人類太忠於自己的慾望跟興趣，也是挺頭痛的。

總之我不管別人怎麼看了，為了學到更明確的知識，我乾脆去買小學館的學習漫畫《男孩女孩的日本歷史》裡面《統一天下‧安土桃山》那一集。這下我完全沒睡著，可以靠著圖畫理解最基本的知識，真是最棒的基礎教材

了。我志得意滿，又買了《人物日本史·豐臣秀吉》。另外也買了兩本集英社的同類漫畫。其實我想過買一本《千利休》不就得了？不過茶湯世界對小朋友來說似乎太過艱澀，沒有一個出版社出過千利休的漫畫。就連查詢「偉人傳記」的條目，也沒找到千利休的傳記。只好從秀吉跟其他大人物的歷史之中，尋找千利休的吉光片羽了。

我還買了學研的彩色版讀物《人物日本史·織田信長與統一之路》，這種兒童教材漫畫有很多清楚的資料照片，讀起來吸收效率超高。我愈讀愈覺得歷史很有趣，結果不只看了要看的安土桃山時代，還買了《動盪的室町幕府》和《日本誕生》。各家出版社不只出日本史，還有世界史，都很有意思，不過我這次只專注在利休相關的歷史，其他等日後再補足了。

社會上有人以學富五車自豪，這下我有點懂他們的心情了。就好像玩拼圖，要先掌握一定程度的歷史知識，才知道整段歷史的流程，拼起來速度才會飛快。

收藏家也是一樣，有些收藏家收集火柴，收藏的品項愈多就愈有股衝動想給人看，但同時也希望對人保密，保持自己的優勢。我想知識分子也算是知識收藏家，會有這種矛盾的煩惱。

然後我開始讀野上彌生子的《秀吉與利休》，窩在飯店房間裡整整看了三天。這是我第一次閉門苦讀，最後害我老花眼更嚴重了。當我在新宿摩天飯店的房間裡，欣賞窗外的高樓夜景，手裡捧著本千利休的書，戴老花眼鏡慢慢讀，感覺我這個千圓鈔印刷男這下莫名其妙了。天下事情真的料想不到，可以證明社會是千變萬化的。

我認為《秀吉與利休》是充滿男子氣慨的小說，讀起來就像拖著肥厚沉重的身軀慢慢渡河，有時候還會被水流往回沖，歷經千辛萬苦才抵達對岸。書中文章感覺糾纏不清，卻又非常合邏輯，就像物理學那樣解釋了秀吉與利休的故事。

同時在我讀完之後，也深深感受到小說與電影的差別，我想這下可難辦

了。能夠直接將小說情節化為影像，當然是最好，但這可是歷史故事，每個章節背後都有錯綜複雜的歷史脈絡。小說可以用旁觀敘事手法，暫時停止當時的現象，解說起歷史背景讓讀者去裡面玩玩。但是電影很難這麼做，因為影像必須一次解釋所有故事。

比方說原作之中，秀吉趕走了古溪，利休偷偷替古溪舉送行茶會。

舉辦茶會的床間（譯註：和室中的牆壁內陷空間，裝飾用途），碰巧掛了虛堂禪師的墨寶，那可是秀吉委託利休重新裝裱的寶貝。要是秀吉知道這件事情，利休免不了要被痛罰一頓。但是利休珍惜朋友古溪，又默默抵抗秀吉，才故意以這個格局來招待朋友。

這個章節裡每件事情都具備錯綜複雜的能量，令人感慨萬千。小說可以在字裡行間逐一說明每件事情蘊含的能量，但是如果要用電影描述這些能量，光這個章節就耗掉一部電影的時間了。小說可以用弦外之音來增加描述份量，但是電影不適合用弦外之影增加份量。

對細節的愛

我這下明白電影不能照著原作去寫。問題來了，那我要怎麼把書中弦外之音帶給我的感動，轉換成弦外之影呢？

題外話，我又發現一件事情引起我的好奇心。原來茶室隨著時代流轉，從原本的大書院逐漸縮小，最後縮成只有一坪大的空間。當我發現這個縮小的趨勢，真是大吃一驚。

當然這不只是看原作才發現的事情，而是我先用少年少女漫畫打穩基礎，又讀了一些有關茶碗、茶室、茶人們的資料，邊學邊讀原作才有這個發現。就在東拼西湊的途中，我發現有股神祕力量導致茶室面積縮小的潮流。

我一直很在意，為什麼懷石料理的餐具都很大，但裡面的食物都只有一點點？

插花也是一樣，日本插花經常看到一個大花瓶，裡面就只斜插著孤單的

一朵花。我一直很在意為什麼要這樣。

我曾經做過研究，認為日本這種審美觀表現了日本獨特的窮酸。大約十幾年前吧，我在《美術手帖》這份雜誌上連載過一篇〈資本主義現實主義講座〉的文章，內容當然是諷刺社會主義現實主義，但是當下連社會主義國家也都開始以自由經濟為主流，那麼資本主義現實主義就不再算諷刺，總有一天會被大眾認真研究吧。

言歸正傳，如果要討論一個文化會表現出人性的窮酸，第一個就會想起極東小國日本。

所謂窮酸，就是極力強化合理的思維，結果反而創造出不合理的行為，算是人類的罪孽吧。

舉個常見的例子就是廚房裡的橡皮筋，一次買了整包的橡皮筋，用不到之後也不丟，就這麼留在廚房裡。抽屜裡也堆了好多橡皮筋，用都用不完。老舊的橡皮筋又乾又硬根本不能用，但是每次買東西還是捨不得丟掉橡皮

筋，就繼續堆在抽屜裡。

日本人強化合理思維，連這種小細節都不肯浪費，但回頭來看，統計結果卻事與願違，不甚合理。人們總是想東想西下功夫，最後卻完全幫不上忙。精密又體貼的思緒，最後總是做白工。就算做了白工，還是忍不住要繼續繃繃緊神經去思考。話說回來了，這種窮酸其實是許多發明的原動力，窮酸思維一旦上線運作，就會創造出各種革命性機械。極東島國日本上，這種窮酸思維的密度相當高，另外一個高密度地區，則是號稱歐洲鄉村的德國。這裡先不去證明我的說法，總之地球上最窮酸的兩個焦點，最後成了第二次世界大戰的核心，令我大吃一驚。原來全球規模的大戰爭，背後還有這樣一道隱藏的磁場啊。

離題了。說到懷石料理為什麼要用大碗盤盛一小口菜，從經濟元素來看就是窮酸。我認為大花瓶裡面只有一朵花也是同樣的道理。花這種東西數大便是美，花多代表了富饒。但是日本人只插一朵花就滿意了，要說是窮酸的

美學，不如說是貧困的美學比較恰當。不過我覺得茶室縮小的趨勢裡面，除了從經濟元素來解釋的窮酸性之外，應該還有另外一股引力存在。

所謂懷石料理，是利休等人在鑽研茶湯世界的過程中所創造出來的餐點。也就是在喝茶之前，吃點東西當暖身運動。

我們目前正常喝的煎茶，也是先吃完飯之後才慢慢喝。更別提茶湯的茶可是抹茶，是將茶葉磨成細粉，直接泡在水裡當茶喝，濃度相當高。而且抹茶還分濃茶跟薄茶，濃茶濃到都糊糊的了。再加上咖啡因，空腹喝下去肯定胃痛。一定要先吃點東西墊墊肚子，才能喝得下抹茶。所以喝日本茶之前一定要先吃配茶的茶點，而懷石料理則是更進一步來墊肚皮。

所以說懷石料理並不是為了吃飽，而是喝茶之前的鋪陳，只要最少的份量就夠了。但是這樣創造出來的極小懷石料理，即使失去了喝茶的終極目標，還是被捧成一種美麗的料理。日本就是有這樣的審美觀。

這種熱愛極小的審美觀，與窮酸可以說是相輔相成。畢竟對細節的愛，

是感性的一個基礎。

有個機構叫做「語言交流研究所」致力研究如何學會多種語言。或許有人知道暢銷書《人麻呂暗號》的作者藤村由加，其實就是由研究所中四位女研究員的名字湊合而成。研究所有一份研究報告，提及日文的和訓，也就是考察訓讀的由來。比方說大和精神象徵之一的櫻花，漢字寫成櫻，訓讀則是「さくら」。櫻裡面這個嬰字，具有纏繞、環繞、包圍的意思，中國人就是看了櫻花好像包纏在櫻樹上，才創造了這個櫻字。

但是在漢字傳到日本之前，日本人所說的「さくら」究竟是什麼意思？根據《和名抄》，最後那個「ら」就像「佐久良」只是為了語尾的聲韻好聽，或者像是「野良」表示一種狀態。總之「さくら」的意思只有「さく」兩個音而已。

日本古訓讀中有裂、割、刨等意思，大概都是指「一分為二」。我想古代日本人看到櫻花之所以說出「さくら」，應該是因為他們盯著櫻花花瓣看吧。大家都知道櫻花花瓣的尖端有個小裂口，呈現M字形，花瓣

前端一分為二。也就是說大陸人當時看櫻花，是看見櫻樹包著一團粉紅。而列島日本人則是捧著一片掉落的花瓣，仔細欣賞了前端的裂口。

再說到日本人崇拜的眾神，依附在大自然的樹木、岩石、動物之中。這個列島具備的條件，就是懂得去愛大自然的細節。遠自神代時代開始，日本人就有這樣的感性，才讓我們發現湯瑪森物件⋯⋯好吧，我想沒那麼誇張。

我想日本國的人自然而然，不知不覺就具備了這樣的感性。

另外有一種森林文化，據說就是日本人感性的溫床。日本的森林文化隱身在樹蔭之下，與沙漠、草原的文化不同。

「哪裡，我還差得遠了⋯⋯」

所以現代的我們，還是繼續隱身在謙虛的森林之中。

我跟建築師原廣司先生對談之後，得知他走遍世界研究村落，深刻體認到沙漠文化與森林文化的差異。只要一個地方有森林，人的態度就會模糊不清。只要森林遮著，一切的境界就會模糊。一旦樹木消失，看事物就會清

楚，人也就更理性。獨自一人站在沙漠中，想要活下去就只能專注於自己，強烈主張自己。

我跟河原溫畫家也聊過一樣的事情，他認為對歐美人解釋日本人的感性相當困難，甚至可以說天方夜譚，其中一個可用的方法就是解釋，日本並沒有「一」。西歐國家會先想一，有一就有二，有二就有三，合情合理。人與人的對話也是一樣。但是日本沒有那麼顯著的「一」（自我），而是把自己跟對方的關係變成一根槓桿，較量彼此的籌碼。也就是說這支人際關係的槓桿，比自己的「一」更加重要，相當於西歐最基本的「一」。

這下我們真是醍醐灌頂，但是西歐人又怎麼看呢？

「這是我的東西！」

沙漠文化、草原文化的人必須強調自我才能生存，與其拘泥於當下毫無幫助的細節，不如強化鬥爭心，掌控世界的核心。人們抱持合理主義挑戰世界，是沒空繞道享受什麼窮酸了。

相較之下，森林列島文化的人民，處在慈愛的濕暖環境中，不需要持續主張自我也能生存下來。所以人們隱藏自己，陶醉地看著小花瓣的前端。最後把自己也掩飾成大自然的細節之一，這行徑也可以說是展現了當地天然資源的富足。島國物資豐饒，卻因此自然產生了窮酸低調的感性，人們不知不覺具備了這樣的感性。直到後來人們發現這種感性，才把極小之美當成一門思想來研究，我想這群人就出現在千利休的時代。

傳統的日本人不認識世界，不只是日本人，古早人類根本不知道地球是個大世界。日本人從室町幕府到安土桃山時代才開始探索世界。日本人一直在島上欣賞櫻花花瓣，同時在歐洲，自我主張的能量正開始膨脹，尋求極限。我認為這就是中華思想，從西歐地區的個人發出一道漣漪，在地表上傳播，最後抵達極東的日本列島，正值「室町─桃山」時代。

欣賞櫻花花瓣的日本人接觸了這道漣漪，才發現地球是個大世界，才發現有人的基本動力跟自己不同，喜歡主張自我。而發現這些事情之後，櫻花

花瓣的前端又美得更上一層樓。

這個時代誕生了茶湯，在探索的過程中，茶室也逐漸縮小，我認為這對歐洲（或者中國）的中華思想來說就無緣了。日本碰觸到推進的漣漪，才注意到自己天生就具備極小的美感。極小美感的象徵人物就是千利休，待庵茶室小到面積只有一坪，黑茶碗的顏色少到只有一個黑色，這些都是利休思想的象徵。

讓我引用個小故事。利休住在京都聚樂第，他在自家院子裡種了牽牛花，牽牛花當時相當罕見，盛開一片的模樣相當受人讚賞。秀吉聽說了這個傳聞，希望務必要賞一次花。就在秀吉公駕到的那天早上，利休卻把院子裡的牽牛花摘個精光，只留一朵裝飾在茶室裡。利休這麼做一個不小心就會觸怒秀吉公，但他就是會這麼做，而這窘迫的擺設也令秀吉佩服。這兩人的對峙相當有趣，但一方面將盛開一片的美麗牽牛花減少到僅剩一朵，也包含了追求日本審美觀頂點的思維。

我認為茶湯其實就是極小思想運動的實驗室。茶湯所創造出的懷石料理愈縮愈小，所創造出的插花也愈縮愈小。

日本繪畫的極小趨勢也是全球僅有，在大大的版面裡只靠小小一筆來表達想法。

日本語言也是一樣，和歌算是很短的詩，可放大成連歌，縮短成連句，最後凝結為俳句。由五、七、五總共十七個音，演變為世界最短的詩。

我認為利休清楚注意到這股力量，所以設法利用最小的東西、最小的動作、最少的文字、最淡的氣味，在各種最小的媒介之中，隱含最多的內容。

其實將自己隱藏為大自然的一個細節，反過來就是將自己放大成整個自然。

於是乎我在利休對茶湯的行徑中發現了縮小的向量，藉此完成了電影《秀吉與利休》第一份大綱。

縮小的向量

電影第一幕是美國發射太空梭，開始倒數計時，三、二、一、零，火箭緩緩升空。特寫火箭，鏡頭貼近，拍出火箭的剖面圖，看到電子機械的最小元件，電路晶片。再放大下去，看到幾乎要糊掉的印字「Made in Japan」。這個重要的場面反映出近年來日本電子工業進軍世界，卻遭到世界的抵制。為何會發生這種事呢？

畫面從這裡開始交疊，跳到安土桃山時代的利休茶室。

因為我認為日本把一切縮小的向量，就是這麼根深蒂固。經濟大國日本就算不認識千利休，還是自然站上積體電路這項精密工業的世界頂點。據說要是沒有日本的電子工業技術，美國的飛彈就無法升空。

不僅是積體電路，比方說美國的汽車耗油量驚人，日本汽車則是遵循縮小向量，愈做愈小，卻大大攻占了美國汽車市場。

相機也是一樣，功能愈來愈多的相機，體積應該愈來愈大，但現在日本的精巧相機卻席捲世界。

當然這種經濟奇蹟大多要歸功於日本人的勤奮，不過仔細探討其中隱含的縮小向量，其實相當不可思議。因為這股能量會在事物成熟的同時開始縮小事物本身。

地球上的生物組織，基本上都會隨著成熟而變得龐大。無論動物、植物、家庭、政黨、企業、宗教、大學，一切都隨著成熟而變得肥大，或者說肥大了看來才成熟。

但是有一股成熟隨即縮小的反作用力，存在於以積體電路為頂點的工業生產之中，而日本最擅長這一塊。這起源就在於安土桃山時代，由千利休所主導的審美觀。

這個說法或許有點牽強附會，因為只要去收集事實資料，就發現世界各地都有事物縮小的實證，所以資料一多，縮小或許就不是日本的獨門專長

了。再說到縮減自己的慾望，謹慎收斂，各地的宗教倫理也都有這樣的概念。每個國家都努力精簡事物，每個軍隊都在追求少數的菁英部隊。但是考慮各種文化，以縮小為美的觀點，應該就只有日本了吧？

先進國家的生育限制比日本嚴格很多，歐洲甚至有些地方的生育率降到負數，那是因為現代人口已經達到地球容量的極限。人類社會膨脹已經抵達物理瓶頸，繼續肥大下去只會自取滅亡，所以縮減是合理的努力。

如果先進國家會考慮限制的瓶頸，那麼極東島國日本就算先進。所以古早日本碰到西歐的膨脹漣漪，反而保持縮小向量的審美觀，就好像預見了未來一樣。

北野武與馬龍白蘭度

大綱是完成了，但是原著卻被拋到九霄雲外。要是把這個概念拍成電影

可就成了電影論文，不對，文青電影了。這很難說是一般人想看的劇情片。

所以我暫時把這個大綱吞下肚，再次回顧千利休的劇情元素。

原著是《秀吉與利休》，也就是書名把當權者與藝術家相提並論。不過我也老是在想「利休與秀吉」這樣的安排，因為藝術家利休所包含的縮小向量，是最讓我動心的東西。

不過當我讀完原著，發現沒有探討利休的藝術內涵。

「利休了不起。」

原著表示利休的藝術很了不起，卻沒有描述為什麼了不起。我想是因為寫不出來吧。比方說吃了一頓山珍海味卻寫不出怎麼個好吃法。對利休一流的功夫只能說——

「了不起。」

但無法解釋任何理論。所以電視上那些人一吃了什麼好菜，一時天旋地轉大喊——「好吃！」

並不是因為他們很笨不會形容。是因為人類對繪畫、音樂以及其他感受普遍就是這麼回事，難以用言語形容。而這點對影像反而有利。

秀吉與利休的故事，最後結局是利休切腹，這是史實，不能扭曲。

至於切腹的理由，各方一直推敲不同的說法。比方說利休木像大不敬；利休批判秀吉的唐御陣（攻打中國）；利休把破爛茶具賣得價值連城，有詐欺嫌疑；利休不只當茶頭，還逐漸成為秀吉的心腹，遭到石田三成等其他官員的嫉妒；利休的女兒拒絕了秀吉的求親，說法還多得是。當然也有政府的官方說詞，但是有人說官方說詞反而不可信。

先不提怎麼證明這些說法，其中都隱含一個共同點，就是政治與藝術的對立、相剋。這點大家都同意，但是並不代表秀吉就是政治，利休就是藝術。我認為兩者的相剋存在於秀吉心中，也存在於利休心中。兩人確實分別代表政治與藝術，但也因此各自包含對立的元素。

秀吉的創造力非常驚人，只是碰巧發揮在政治與戰爭之上。秀吉打仗

的巔峰之作，在於信長被暗殺之後前往討伐明智，當時秀吉處於最不利的戰況，卻能夠發揮創意，立刻執行，那股氣魄已經不只是強，而是完美了。就好像只有一次機會給他畫金屏風，他也只畫一次就完工。他的戰術可以說是神來一筆。

在作戰這方面，秀吉的師父信長也是一樣了得。但是信長的決策力創造力更為顯著，信長是個擅長做決定的現實主義者，做決定不怕死，才能大大超越那些怕死的人。

秀吉跟信長的差別就在於怕死，應該說他熱愛生命。所以秀吉的創造力會比決策力顯著。

戰國時代的武士當然都以不怕死為常識，因此秀吉的發明天分，對嶄新表現手法的熱愛，也就格外顯著。

當勅使川原宏請我寫劇本的時候，我問他想找誰來演秀吉。

「北野武。」

當我聽到這個答案，北野武的形象讓我勇氣百倍，這個選角實在太驚人，也太到位了。

我又問誰要來演利休？

「馬龍白蘭度。」

他說，我又是一個驚喜。這讓我有了信心，或許我也能搬出一點這種口無遮攔的創意。

秀吉是個腦筋轉得比誰都快的人，我讀過各種資料也深有同感。而且秀吉油嘴滑舌，愛開玩笑，經常逗得大家捧腹大笑，可以用正能量炒熱全場。可以說他什麼怪球都投得出去，自己心中也計算到這些怪球會把大家嚇成什麼德行，然後不斷對觀眾的反應做出即時反應。以拳擊來說就是古早的輪島功一，或者重量級的小個子麥克泰森。秀吉愛開玩笑，思考迅速，反應靈活，所以才能從一個小老百姓爬上太閣大位。才能用醜醜的猴子臉登上巔峰。如果要比臉的話，北野武還比秀吉英俊呢。

另一方面提到馬龍白蘭度，不禁想起他在《岸上風雲》裡的年輕模樣。

如果利休穿著皮夾克，嘬著嘴泡茶，那可是驚天動地的光景。如果不提皮夾克，選馬龍白蘭度倒也沒那麼詭異，他那有點垂、有點黏的長相跟利休有共同點。如果用他那張黏糊糊的臉說──

「住僅求遮風避雨，食僅求填飽肚皮，便是佛之教誨，茶湯之本意。」

那也真是個前所未有的利休形象，好像會給人全新的感動呢。各位怎麼說？

黃金的魔力

秀吉的創造力確實大多發揮在戰爭上，但也曾發揮在茶湯上。比方說打造黃金茶室，而最值得一提的就是北野大茶會。

黃金茶室非常有秀吉的風格，當然也是他暴發戶的興趣。不過當時茶道

追求侘寂，他卻用黃金打造茶室，可以說是激怒了侘寂的風潮，反而有種痛快感。我想他自覺茶湯天分比不上利休，才故意這樣挑釁，也不能說惡意挑釁，就是稍微來個惡作劇吧。

話說用黃金打造茶室，那是秀吉的主意，但大家不太清楚其實最後是交由利休去動工。感覺就是當權者刻意給心腹智庫出一個難題，要看對方頭痛的常見橋段。秀吉應該是有這個動機，可以說他就是喜歡發揮創意思考各種難題。

熱海的ＭＯＡ美術館有一座複製版的秀吉金茶室，乍看之下以為是純金打造，結果只是表面貼了金箔，讓人有點失望。其實金箔並非只貼一層，而是貼了好幾層，結果因為木材熱脹冷縮的關係，金箔也被扯來扯去，到處都是皺褶。

真正的金茶室究竟是怎麼個狀況呢？聽說那個時代有淘金熱，秀吉也早就掌控了各地金礦，儲金量應該相當驚人。

黃金這個材料本身是很迷人，但是基本上最大的魔力在於經濟價值。人們只要看到一大塊黃金，就會驚慌失措，就好像有人奉上一塊萬能的權力給自己，再怎麼心平氣和也慌了。動物看了黃金是不會有感覺，但人類終究當不了動物。

秀吉當然知道黃金有這種魔力，才故意規劃了黃金茶室，想說這下就贏了一招，當然是要贏過利休啦。

利休奉命要打造金茶室，那就只能成為動物，如果這麼說不太恰當，那就說他不能當人。他要超脫俗世的價值觀，超凡入聖。無論黃金、鐵塊或泥巴，對他來說都只是個物質。單只靠著黃金材質的美感來設計茶室。

但利休肯定想過，這麼設計就太單調無趣了。

我想山上宗二（千利休的徒弟）也可以推導出這個結論。山上宗二是個堅守教條的信徒，一聽到用黃金打造茶室就立刻反對。然後他會開始思考反對的用意，發現自己只是反對黃金在政治與經濟上的意涵。於是他會拋下自

己的反對，也就是開悟，最終能夠以單純的物質來看待黃金。他這樣推導下來的過程，可說是非常頑固，只靠著千利休的教條來行動。

就好像男人看到面前有個一絲不掛的性感尤物，卻要放開一切誘惑，當個專注的醫師來看病。這或許能達成秀吉的命令，但如此僵硬的關係，是否能滿足所謂的美學？

利休不僅當了個專注的醫師，還能妙手回春。利休沒有沉溺於肌膚的柔美，也沒有忽略其性質，而是單純愛那曲線，創造出嶄新的迷人關係。

所以秀吉很難激得動這樣的利休，秀吉拋出的所有難題，利休肯定都扛下。利休本身是有所謂的教條，但當他面對一樣事物，會更重視當下感受到的光芒，並且即興發揮。可以說當教條真的融合在心頭上，耀眼的事物也就不請自來。如果教條只是形式上的規則，就不會產生任何光芒。

秀吉老是在挑釁這樣的利休，肯定是因為他覺得利休是個好玩又迷人的傢伙。好玩的利休，可以讓秀吉感受到自己所沒有的新鮮想法。對利休來

說，秀吉是個愛挑釁的人﹔而對秀吉來說，利休是朵會動的花，就像開花角度會隨著太陽改變的牽牛花吧。

我想利休因為這些因素，打造了黃金的茶室。我看就連利休，聽到黃金茶室的當下肯定也有點愣住，然後發現自己愣住可真是丟臉，竟然被俗氣的美給淹沒了。

因為利休一直有在觀察粗俗的事物。

以前嵐山光三郎在撰寫日本風景論的時候，曾經提到廣島有販售核爆圓頂館（譯註：廣島有座產業獎勵館被核彈炸過之後的遺跡）的紀念品。每個觀光勝地都有賣紀念品，然後提到廣島就想到核爆。當然廣島也有像宮島之類的其他名勝，不過沒有一件事情比核爆更具震撼力。其實核爆這種東西不該是觀光賣點，但車站禮品店確實有在賣核爆圓頂館的紀念品，也就是核爆圓頂館的小模型，高度大概十五公分，而且表面鍍金，是金光閃閃的核爆圓頂館。

當我在思考秀吉的金茶室，就聯想到金光閃閃的核爆圓頂館，兩者真是

互不相讓。一個表現著孤寂，一個表現著悲傷，卻都被搞得金光閃閃。為什麼這樣魯莽的作法反而迷人呢？

肯定是因為我們心中某個角落崩解了。我們心中有一種細小的矛盾（不一定是偽善）被水泥固定起來，我們打算在規劃和諧的世界裡面對這項矛盾，然而現實物質的力量卻像颱風或地震那樣強烈，在我們心裡掀起一場天災。

有人會連忙防災，有人則是放開心去享受風暴，兩者肯定差在有沒有注意到內涵的細節。利休對內涵細節可是很敏感的。

桃山時代的獨立藝術家沙龍

北野大茶會的點子也很有秀吉的風格。他辦了一場民眾自由參加的大茶會，場地從京都北野天滿宮境內到北野松原之間，是個巨大的開放空間。當時的告示牌到現在都還留著，告示內容如下。

- 往後十日內，北野之森將舉辦大茶湯，視天氣調整。稀世珍寶一應俱全，好珍寶之人可見之。

- 若有心享茶湯，不限若黨（武士隨從）、町人（市民）、百姓，僅備一口茶釜、一只酒瓶、一只小杯即可。若無茶具，持米餅亦可。

- 茶湯僅於北野松原設兩疊榻榻米之座敷。貧困之人可以草蓆竹蓆替代，入座順序不拘。

- 日本國民便無限制，若有遠方好奇來客，唐國人亦歡迎參與。

- 本次茶湯乃體恤貧困之人而辦，若堅持不參加者，往後不得以米餅飲茶，亦不得辦茶湯邀人參與。

- 貧困之人不限身分國籍，皆應可獲秀吉公賞親手所泡之茶。

（摘自桑田忠親著《千利休》中公新書出版）

這幾乎可以說是茶湯的獨立藝術家沙龍（salon des artistes indépendants），當權者還強迫不參加的人往後不得再泡茶，但這應該只是秀吉的頑皮罷了。

當我得知有過這樣龐大的活動，真的相當開心，想說秀吉這人也沒那麼差勁。時值戰國時代，爬上巔峰的人想必歷經無數殘酷戰爭，但這場大茶會還是表現出了秀吉開朗的個性。

這個活動就不算是秀吉挑釁利休，而是秀吉表現自我吧。

利休總是主張創造而非模仿，認為原創才是關鍵。他逐漸打造出茶湯的原型，也最討厭有人看到哪個趨勢受歡迎就跟風模仿。現代每個人都可以高喊原創，但利休在當時就能貫徹這樣的理念，果然非常偉大。

這樣的利休擔任秀吉的茶頭，想必秀吉因此學會了自由、天真、放浪的思維。我認為利休是秀吉最棒的導師。

原本計畫要辦十天的大茶會，因為意外只辦了一天就結束，但是據說當天民眾參加的茶席多達一千五百席以上。最受歡迎的是由秀吉、利休、津田

宗及、今井宗久、關白及手下茶頭等人親手泡的茶，尤其秀吉與利休的茶席更是大排長龍。無論怎麼泡茶，總是有排不完的人等著喝茶。既然已經宣稱不限制參加人數，也就不能中途喊停。即使拿著茶筅的右手開始發抖，秀吉還是會偷看利休那邊。在泡茶途中抬頭一看，利休茶席的排隊人龍不輸自己這邊，跟自己的隊伍比較之後不禁想：嗯？好大的膽子啊。

假設鏡頭這時飛上天，緩緩拍出整個北野大茶會，從空中鳥瞰秀吉茶席的隊伍，再拍到隔壁利休的茶席，鏡頭跟著隊伍延伸過去。北野松原的人龍排了又排，簡直看不到盡頭。我很想拍這樣的場面，但是太花錢拍不成。

言歸正傳，如果我參加了北野大茶會，會去哪裡排隊呢？如果看泡茶的功夫，當然排利休那邊，但也想親眼見見秀吉這個機智過人的大人物。兩人放在一起比較，果然還是秀吉的名氣大。好吧，不想這種窮酸事，如果真的要親眼見證，我想利休確實是個爐火純青的茶人，但秀吉更是重口味又有嚼勁，應該會出奇地吸引人吧。

第三章　橢圓茶室

利休與秀吉的地位翻轉

如果人際關係從頭到尾一帆風順那是再好不過，然而天底下沒有什麼一帆風順，秀吉與利休的關係亦然。兩人志同道合，互相競爭，是彼此的負面教材，但最後秀吉還是命令利休切腹。

利休從信長時代就開始擔任茶頭。從這個地位來看，秀吉其實遠不如利休。武士與商人確實不能相提並論，但日本要等到後世才會強化士農工商的階級差異，所以在當下即使兩人身分不同，利休的實質地位還是遠高於秀吉。

藝術的地位不同於政治經濟，所以雖然利休只是個商人，卻能當面與信長對話。如果從這點來探討政治地位，可以說利休早就平步青雲，而政治與藝術的複雜關係也在此展開。

山崎妙喜庵裡面有個兩疊大的茶室，名叫待庵，據說是利休為了慶祝秀吉成功討伐明智而打造。待庵是從書院茶室凝聚而成的草庵茶室，可說是一種巔峰。待庵落成於天正十年，利休於翌年成為秀吉的茶頭。

這時候兩人的地位就翻轉了。雖然兩人相處的世界不同，重心終究還是落在秀吉身上。當然也可以說兩人並駕齊驅，但秀吉可是奪得天下的人，以前只能仰望信長的茶頭，現在把人家收做自己的茶頭，秀吉肯定滿意。

也可能是利休主動要求成為秀吉的茶頭。當信長在本能寺被明智光秀殺害時，明智可能直接坐大掌權，也可能被人討伐，總之沒人知道天下會落在誰的手中。堺的商人們與信長奪天下的戰略密不可分，當下不知道誰會接棒，其實不管誰接棒，都會跟堺商人買槍砲彈藥。但是即使他們沉著冷靜，

應該作夢也想不到秀吉的名字。

「秀吉誅殺明智！」

因此當這個消息傳開，我想大多數人的感想都是——

「豈有此理！」

宗及、宗久同時是茶頭與商人，心想要是秀吉會建立穩定政權，應該趁早前往寒暄，卻又猶豫不決。利休也是一樣，他曾經捎給朋友一封信，猶豫著要不要去討秀吉歡心。

因為利休是茶人，也是堺的商人，腦袋裡擺著算盤。當他承建黃金茶室的時候，能發揮動物的冷靜與人類的感性，表現得像個無所不能的天才醫師，也是因為有商人現實主義的基礎。

從這點來看，不能說利休與政治毫無關聯。他當然不是直接干涉政治權力的武士，但應該對政治勢力分布相當有興趣。

也就是說，利休對戰國地圖上的人物配置、才華配置、感情配置，以及

這一切交織而成的政治美學，不可能無感。這讓利休有了破綻，被秀吉的政治勢力入侵，他接觸異物感到刺激興奮，最後卻不小心摔下了切腹的萬丈深淵。

調停人秀長之死

以上說的是利休被迫切腹的個人因素，但他失足的外在因素也很多。前面有提過一些，但其實我漏了一項，那就是秀吉胞弟秀長之死。

秀長是秀吉同母異父的親弟弟，個性比秀吉低調木訥，但是頭腦精明懂分寸，對秀吉來說是不可多得的左右手。

這兩兄弟都是聰明人，但打個比方，如果秀吉是大學肄業就進軍演藝圈，那麼秀長就是完成大學學業，當個學富五車的知識分子。兩人組成意氣相投的秀吉政權搭檔，球速時快時慢，有觸身球又有變化球，真是個絕佳的

好搭檔。

石田三成是秀吉手下頭號心腹兼第一大官，感覺他的特質與利休完全相反。打個比方，純屬虛構，如果拿出一張湯瑪森物件的照片給兩人看，利休看了會嘴角上揚，作勢指向自己茶室的某個角落。而三成呢——

「我知道湯瑪森物件的命名由來，也懂人們為什麼會笑，但世局不會因此改變。」

他會說得面無表情，恭敬地行禮之後，四平八穩地走回自己家。

秀吉看中三成的冷靜，才讓他擔任要職，但也同時提防冷靜的三成。三成是重度的形式主義者，固然效忠秀吉政權，卻極度堅持以暴力完成統一，就像是對統治體制的潔癖。以建築物來比喻，三成最愛的就是鋼骨大樓，但是秀吉比較懂現實局勢，認為有彈性的大樓結構才能吸收地震能量，保證安全。可以說秀吉有勇氣保持彈性去面對一切事物，這個心態與利休相同。

怎麼說彈性是一種勇氣呢？想像對強棒投出慢速球就會懂了。球速變

化，對熱愛揮棒的打者來說特別有效，但是慢速球本來就很好打，所以投慢速球需要很大的勇氣，一個不小心就全盤皆輸。不過只要抓準氣息，投出連蒼蠅都不怕的慢球，就能讓強棒揮棒落空。

然而三成很擔心這點，可以說三成沒有勇氣投慢速球，他深信只有快速球才能壓倒對手。如果只討論一球，快速球當然強，但保持快速球一成不變，依然有被人打中的風險。

秀吉很清楚快速球有這種弱點，他的戰術確實也是很有彈性，即時因應各種狀況。討伐明智靠的是迅速，加上一點點機會與幸運，果斷行動贏得勝利。但秀吉其他的戰役，通常都不玩硬碰硬，大多是包圍對方的城池打持久戰，或者水攻、斷糧。甚至大大運用利休茶會的能量，拉攏對方武將來避免交戰。他這麼做就不會有無謂的犧牲，是近代合理主義的思維。

我不知道利休辦茶會的時候算不算是個政客。或許他有在茶會上直接遊說對方，也真的有留下類似遊說的書信。但利休只要把自己的茶湯泡得漂

亮，就達到秀吉想要的效果了。因為受邀參加利休的茶會是一種光榮，幾乎天下所有人都會開心，而且對方武將愈單純，請喝茶的效果就愈大。秀吉看準了這樣的效果，大大享受茶湯、利用茶湯。這可不是單純打算盤能算得出來的東西。

但是三成不滿意這樣的曖昧模糊，他不相信這種肉眼看不見的力量，所以三成一有機會就偷偷提及利休的可疑之處。秀吉是個武將，又是當權者，對三成的看法也有部分同意。秀吉不是不懂三成的說法，他也有身處高位的擔憂，這擔憂不斷膨脹，最後與三成的頻率共鳴。

然後三成這批官員，是秀吉政權的正規權力，利休卻經常忽視權力體制，類似垂簾聽政，讓官員們心生不滿。有時候就連秀吉都難以抵抗三成一派的壓力，這對秀吉政權來說非常危險。當大家都愛投快速直球，官員是很放心，但體制卻容易崩潰。

秀長正是這兩股勢力的調停人。秀長是當權者的聰明弟弟，當然也向利

休學茶道，深知利休的思維並多加敬重。他也知道哥哥秀吉的本領，看得出長處短處，並且持續輔佐。秀吉體制內有許多派系，都是靠他擔任哥哥的左右手安撫調停。結果天妒英才，秀長得了肺病，比哥哥先離開人世，再過兩個月後利休就被迫切腹。

我只知道這些事情，但一個重要的調停人辭世之後，可以想見秀吉的心意就大大動搖，隨波逐流。

秀長過世的前一年，秀吉打了一場小田原之役，秀吉從那時候開始就已經不太對勁了。或許是秀吉內心的均衡開始崩潰了吧。

秀吉沒有子嗣，他和正室北政所相親相愛，卻沒有生育後代。當時日本是典型的父系社會，傳宗接代有時候比夫妻情感更重要，所以秀吉討了側室來生育。當第二夫人淀君懷有身孕，秀吉真是歡天喜地。我是沒有親眼見過，但感覺歷歷在目。秀吉開心到打造了一座淀城，當他朝思暮想的第一胎鶴松出世，他就把孩子給寵上了天。或許這也是秀吉失去平衡的原因之一，

又或許是失去平衡才會開始寵小孩。

淀君是近江出身，石田三成、前田玄以也是近江人，所以鶴松出生對近江派來說是天大的喜事。溺愛小孩的秀吉，對「三成─淀君」的近江連線來說自然是一拍即合。

話說大半輩子沒有小孩的秀吉，碰巧娶了淀君就有了小孩，要說生命難以捉摸也行，但是我不禁懷疑，那真是秀吉的孩子嗎？

話又說回來了，秀吉第一次當爸爸，讓他激動到一個異常的地步。或許這也是權力巔峰必然發生的悲劇吧。秀吉一方面寵溺小孩，另一方面在小田原處決了山上宗二。宗二是個老頑固，之前曾經觸怒秀吉，被冷凍兩次，最後在小田原遭到斬首，還剁下耳朵和鼻子。翌年，利休奉命切腹。再過四年，秀吉體制發生繼位之爭，秀吉先是命令外甥秀次切腹，又在京都三條河原殘殺了秀次的妻妾兒女，甚至包括傭人在內，一共三十八人。

當時的秀吉，身心應該都病了。日本現在大肆批評性騷擾，但戰國時代

的日本實行一夫多妻制，有兩、三個妾很合理，甚至大眾都讚賞妻妾成群。秀吉位居權力巔峰，在性方面絕對是予取予求，可想而知病菌對他也是予取予求。我想說搞不好有海外來的貢品，再考慮到秀吉晚年的行徑，他可能染上了什麼傷腦的嚴重性病吧。

茶湯攻擊的恐怖

利休切腹的罪狀之中，有一條是批評唐御陣。秀吉平定全日本之後，下一個目標就是進軍海外，但這也可以感受到秀吉的失衡。全國各地的大名（諸侯）心裡都反對遠征，但是秀吉體制的實務派，認為這是一個先進的妙招，例如之後的參勤交代（譯註：規定各地諸侯每年要輪調到江戶，鞏固中央權力）。也就是說，在精神上建立外敵的威脅，鞏固國內的團結，是當權者常用的手法；同時在物質上逼迫各地大名出資建軍，可以削弱反叛勢力。

但是被攻打的鄰國可就頭痛了，更別說通往中國的必經之路上有個朝鮮，朝鮮陶器經常是日本仿效的範本，更是茶室和露地（茶室附屬的庭園）的文化源頭。利休身邊就有很多從朝鮮來的陶匠，例如長次郎。朝鮮對日本的文化恩澤難以估計，攻打朝鮮就像攻打利休的心頭，利休自然會感到抗拒。不幸的是雖然大家都偷罵唐御陣，但利休不巧說溜嘴被聽見，被三成一派拿擴音器到處宣傳，最後遭到判刑。所以利休之死或許是殺雞儆猴，用來統一全國的意見。

利休的另一項罪名是賣僧（詐欺，敲竹槓）。指控利休謊稱眼光獨到，不僅傳統知名茶碗賣得貴，連剛做出來的歪七扭八茶碗，也說是天下一品而高價賣出。

這簡單來說就是批評當時的前衛藝術。新藝術當然會伴隨前所未見的新價值觀，對新的價值觀有沒有同感，是欣賞者本身的感性問題。對沒有獨特感性的人來說，新藝術當然就是垃圾。

感性是被動的，但若不具有創造力，就真的只是個被動的接收器，只會聽誰說好就跟著說好，無法自行判斷。被動的人無法自己思考哪個東西好，甚至連想的勇氣也沒有。就因為當時社會普遍是這種情況，具備新價值觀的藝術才被分為前衛，帶有挑釁的光芒。一般人見到這種挑釁的光芒，難免會批評攻擊。

由於利休當時的地位已經算是種權威，大眾的感性可以說跟著被灌水，只要利休說好，大家就跟著說好。但是當政府宣稱利休壞壞，大眾就會瞬間爆出真心話，大喊這個歪七扭八的茶碗真亂來，詐欺騙錢黑心生意。

或許利休也真的利用了自己的權威來扶植新價值。畢竟具備創造力的感性，可不是人人都有。為了讓大眾認同新價值，只好用昂貴的價錢來體現，只能依靠金錢這個經濟上的權威。

說真的，利休應該也覺得，我賣的這個茶碗就是有這個價值，而他也有本事讓客人點頭，掏錢買下；但另一方面，他也催生出一個膚淺的價值觀，

就是價格愈貴的東西愈好。

這是前衛必然伴隨的悲劇。

大眾熱情一旦降溫，就會開始猜疑，秀吉也不例外，再加上利休有才又有名，秀吉就更加害怕。

利休即使在晚年，聲望依舊居高不下，武將們嚮往參加利休的茶席，光是入座就感到光榮。當初秀吉使出懷柔手段，請德川家康與伊達政宗參加茶席，兩人也都迷上利休的茶湯，幾乎天天報到。

信長過世之後，家康曾經與秀吉交戰一次，表面上雖然歸順秀吉，卻也是秀吉之外實力最強的大名，不得輕忽。

政宗也是萬眾矚目的北方新手，無論秀吉怎麼邀，政宗都不肯來低頭降伏。正當秀吉束手無策，決定揮軍北上靠拳頭逼政宗投降的時候，政宗才願意來見秀吉。政宗還不等秀吉責罵，先穿了一身白色赴死裝束（譯註：切腹用裝扮），扛著一支金光閃閃的大十字架，騎馬進京大肆宣傳。京都百姓看

了都替他鼓掌喝采，可見他不是個簡單人物。就連這樣一名勇士，喝了天下第一的利休茶湯也不禁折服，每天都來利休的茶室參加茶會。秀吉在天守閣上看著京都人流，利休宅邸門前賓客絡繹不絕，而且各個有頭有臉，心裡當然不甚舒坦。

利用利休招降家康與政宗，當然是秀吉的理想，但要是家康與政宗在利休的茶室裡拉近關係，互相勾結，那可就不能放著不管。

對秀吉來說，或者對當時的天下人來說，北方真是一片迷霧。秀吉平定了京都周圍，以及九州、四國等地，但關東以北可說混沌不明。秀吉好不容易平定小田原的時候，東北的伊達政宗才勉強願意來降。政宗表面上歸順秀吉，實際上還是掌握兵權。至於家康，則是以平定小田原有功的名義，硬是從尾張被調去遙遠的關東。家康對秀吉很冷淡，所以秀吉才想把他丟遠一點。

要是關東與東北兩股勢力，透過利休串連起來呢？那真是嚇破膽了。就

好像秀吉政權的脖子底下，長出一團莫名其妙黑壓壓的東西。

不只這兩人，所有武將都透過茶湯而熟識利休，這固然是秀吉的安排，但在三成等人的攻擊之下，秀吉對利休不再熱情，又發現身邊全都是利休的人脈。秀吉擅長水攻圍城，發現自己的城池已經被綠色的茶湯給淹沒，想必是魂飛魄散吧。

政治與藝術，其實同時存在於秀吉與利休的心中。這兩股力量互相角力，會創造出各種新穎柔軟的事物，然而當兩者停止角力，就硬被分成政治秀吉與藝術利休，楚河漢界了。

橢圓茶室

天正十九年二月十三日，秀吉命令利休閉門思過，從聚樂第遷回堺的自家。十五天之後的二月二十六日，秀吉再次傳利休進京，然後二十八日命利

休切腹。這十五天，是夠讓利休安心認命了。

但我不認為利休真的因此認命，如果是當時的武士，每個人都有準備隨時奉命切腹的覺悟，然而我認為利休認命認得比較有彈性，比較流動。也就是說切腹這件事或許不是利休人生的結論，而只是個過程。

其實我在寫電影劇本的時候，對最後的結局很頭痛。最後利休切腹身亡是不爭的事實，但這個結局代表藝術敗給了政治。利休的內心，或者說利休的理念，認為藝術是永遠不滅的。在劇情上，利休是藝術的代表選手，秀吉是政治的代表選手，要是秀吉命令利休切腹，電影落幕，那藝術怎麼能瞑目？我也就沒有拍這部電影的意義了。

所以利休必須贏過秀吉再死，藝術必須搭上征服政治的潮流。

所以必須是利休奉命閉門思過的期間，又想出了新的茶室，正打算要建造的時候，將計畫託給後人而死。這才是他閉門思過十五天的意義。

那麼利休會想要打造怎麼樣的茶室呢？

正如我一開始所提及，茶室包含一股典型的縮小向量，先有廣大的書院茶室，侘寂思想強化之後轉為四疊半的草庵茶室，思想成熟之後又出現極小的兩疊空間。如果照這個趨勢走下去，接著會出現一疊的茶室，但這是顯而易見的邏輯，沒有任何新意。要是又演變出只有半個榻榻米大的茶室，那真的就在開玩笑了。

言歸正傳，利休打造縮小極致的待庵兩疊茶室，時間是天正十年。幾乎也是秀吉取得天下，聘利休為茶頭的時候。也就是說當秀吉與利休在巔峰相會的時候，利休的縮小茶室已經達到極限。地球上罕見的縮小力學，一路走來在此完備。

之後大概又過了十年，兩人的關係以利休切腹告終。這十年內利休創造了什麼新理論呢？好像也沒有。因為沒有發現任何資料，證實利休想創造什麼新事物。

沒錯，利休當上秀吉茶頭的時候已經六十歲，劃時代的創作都已經完成

了。之後他還可能創造新的茶室嗎？

要是創造不出來就傷腦筋了。利休必須要贏過秀吉，藝術必須要贏過政治。

我以這樣的念頭去檢視切腹前十五天的利休，終於發現利休該創造的新茶室。讓我從電影《利休》的早期劇本裡找靈感吧。

故事尾聲，閉門思過的利休把自家附近的空地當成工作室，正在研究新茶室的各種形狀。

堺・海邊開闊高地

利休與徒弟喜作手拿建材，試著組裝新設計的茶室，沒有柱子也沒有牆，地上鋪著草蓆代替榻榻米，可以看出地板是圓形的。

喜作：我看這個圓形榻榻米，肯定要讓榻榻米工匠善二傷腦筋了。

利休：他第一次聽我提起，眼睛瞪得老大呢。

喜作：師傅，要是將這口爐放在圓形房間的中央，煮沸的茶釜就真的成為萬物源頭了。

喜作在圓形地板中央放了一張紙代替爐座，然後試著放上茶釜。

利休：這麼說是沒錯……

利休站起身走上假地板，拿起茶釜稍微遠離中心點。

利休：不過我還是想放偏一些。

喜作上前幫忙，打算把爐座紙版挪到茶釜底下。

利休：不對，等等，這麼一來房間的重心就偏了。這樣看來……

利休將爐座紙版拉開，放在與茶釜反方向的另一個平衡點。

利休：就是這裡，這個位置正好平衡，這裡是另一個重心。

利休又站上假地板，茶釜放著不動，將爐座紙版拿開，然後從外面往裡面看。

利休：不放東西就空無一物，但這裡有個看不到的重心。

喜作：是嗎？所以放偏，就是要在另一頭創造出看不見的某種東西了？

利休：把那條繩子拿來給我。

喜作聽命拿來一條長繩，利休在爐座紙版原本的位置放了顆定位石，然後用繩子兩頭連接茶釜與石頭。

利休：喜作，你試著抓起繩子正中央，然後拿根木棒勾著看看。

喜作按照吩咐，茶釜、石頭、木棒三點之間的繩索呈現〈字形。

利休：把木棒頂在地上，繞一圈畫線看看，小心繩子別鬆了。

喜作照辦，用木棒勾著繩索，然後頂在地面上繞圈畫線。利休站在外面觀察，當喜作繞完一圈，木棒在圓形地板外圍畫出了一個漂亮的橢圓形。利休將裁剩下的草蓆撲滿橢圓內側，就形成了橢圓形的假地板。利休留著茶釜，拿走另一個點的定位石，於是茶釜就落在橢圓形地板的一個焦點上。

利休：就這個形狀吧。

喜作：第一次見到呢。

利休：爐就安在那茶釜的位置，那裡是個重心。如此一來，這個位置即使沒有東西，也會留下另一個重心。

喜作：師傅……

喜作眼眶泛淚，利休搭著喜作的肩，又看看橢圓的假地板。

利休：好，要忙起來了，現在不過決定了地板，還沒做牆壁和天花板呢。也得請長次郎燒些能配合的茶碗啊。

這一幕到此結束。然後閉門思過到期，利休接到切腹命令。利休要被帶往京都之前與喜作告別，新的茶室當然尚未完成。

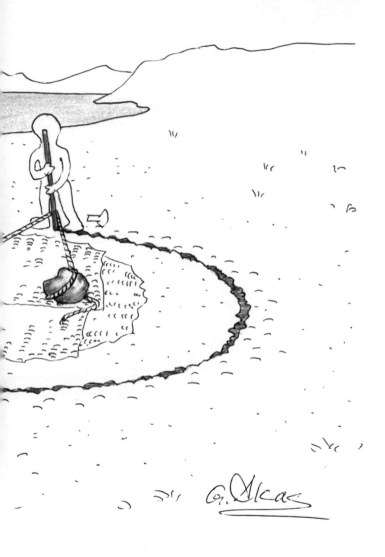

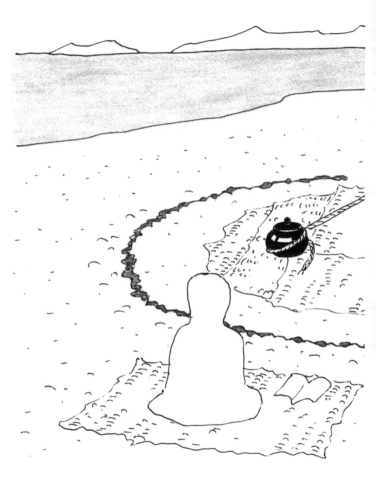

虛構利休‧橢圓茶室

堺・利休宅邸・外廊

喜作在院子裡磕頭，一批士兵押著利休走過外廊，準備前往京都。

喜作：師傅……

利休：喜作啊，榻榻米做得如何？

喜作眼眶泛淚，聲音哽咽。

喜作：是，善二修改了好多次總算成功，鋪得平整不留縫隙。

利休：之前告訴過你牆壁的形狀，沒問題吧。

喜作：是。

利休：天花板才研究到一半是吧。

喜作：是。

利休：再來就交給你了。

喜作：是。

利休：你就跟長次郎替茶室開張吧。

喜作：是。

利休：彷彿看得見呢。

喜作：師傅……

利休：會是個好創作啊。

喜作：遺憾，遺憾啊。

喜作不禁低頭落淚，當他再次抬頭，士兵與利休已經不在外廊上了。

正圓形只有一個焦點，但是橢圓形有兩個焦點。平面上所有與兩個焦點之距離總和相等的點，會形成橢圓形。利休先是畫了正圓形，將焦點上的茶釜挪開之後，開拓了橢圓形的思維。在茶釜的相對位置上，有第二個看不到的焦點，那裡存在著利休超越物質的理念。利休將未完成的橢圓茶室交付給徒弟，自己的靈魂通過了切腹這個里程碑。

許多人試讀過這份劇本，意見相當分歧。一個是說過去已經出現過圓形茶室，完全算不上創新。我問了才知道，歷史記載當時有人將釀酒廠的巨大酒桶直接改為茶室。不過這種狀況只是碰巧引用了圓形，也就是單純好玩，並沒有衍生出任何原理。沒有創造出任何系統，更重要的是酒桶並非橢圓形。

另一個意見比較複雜，認為不需要特地打造橢圓茶室，日本歷史本來就以各種形式表現出左右不對稱的審美觀，所以不想用西歐的理念來表現。扭曲、偏移、不對稱，這些都是日本重要的審美觀，不希望西歐人理解得太簡單了。

這個意見我其實似懂又非懂。意思是說，解釋得太清楚明白就算無聊了嗎？

害怕日本美學被西歐搶了鋒頭，這我可以理解，但我們早就穿西裝打領帶，女人也穿著長裙套裝。腦袋裡大多是西歐的合理主義，怎麼現在才要對

抗自己的腦袋呢？

不過電影追根究柢，會成為秀吉與利休較勁的劇情片，所以這個橢圓理論，可能會變得太過抽象，會礙到了劇情的發展。與其探究利休的藝術論，不如把劇情寫好。所以電影中就沒有橢圓茶室了。

但是在我心中，只要能藉著偏離圓心，向利休提出橢圓茶室的構想，就已經心滿意足。

於是乎利休又從堺沿著淀川逆流而上，前往京都自家準備切腹。據說切腹當時，有三千名手持長槍的士兵團團包圍利休宅邸，深怕有敬愛利休的荒唐大名，企圖前來救助。就在二月二十八日切腹當天，京都降下滂沱大雨，甚至雷聲大作降下冰雹。這種天氣簡直就像要演給觀眾看，但據說真有其事，每份史料都做如此記載。

第二篇

利休的足跡

第一章　從堺到韓國

潮流之城・堺

　　稍微喘口氣吧。

　　我為了寫出電影《利休》的劇本，遊歷了京都許多與利休有關的古剎。

　　偶爾踏進利休的茶室，但沒什麼深刻的感受，在工作人員帶領之下感覺幾乎像觀光。當時我還不懂鎌倉、室町跟安土桃山的歷史順序，也還沒看過小學館任何一本《人物日本史》，所以無論去到哪裡都只有個簡單的感想。

　　「哇，寺廟耶。」

　　再不然就是對細節有些感想。

「木板磨損得好嚴重喔。」

「柱子歪了。」

「修剪樹木應該很辛苦吧。」

「這間茶室蚊子有夠多啦。」

真的跟小學生畢業旅行沒兩樣。

正如子欲養而親不待，當我寫好劇本之後，才覺得自己比較了解歷史先後跟權力版圖了。如果我現在又去一次大德寺，或者其他跟利休有關的地點，感想應該會不太一樣，但八成還是只會靠感覺去欣賞。覆水難收就是這麼回事。

利休半輩子在京都渡過，半輩子在堺渡過。堺是個海港城，位於大阪往南一些的地方。堺在利休那個時代是日本最繁榮的城市，影響力據說在京都之上。當時的堺就像威尼斯那樣有自治權，還有傭兵組成的自衛隊，在信長崛起的過程中還曾經舉兵反抗信長。最後當然是輸給了戰爭專家信長，但堺

依舊是個相當先進的都市，比地方大名還不容小覷。

畢竟堺是南蠻貿易的據點城市，所有槍砲彈藥都是經由堺商人的手轉賣給信長與其他諸侯。而在貿易刺激之下，堺開始自行生產槍砲彈藥。而且貿易港也是時尚的尖端，追求時尚潮流的年輕人（日後稱為傾者かぶきもの）可以奇裝異服，走在堺的大街上。堺的居民甚至會說多種語言。當時的海港城市堺，可以說是把成田機場（港口）、住友商事（貿易）、三菱重工（工業）、新日本製鐵（煉鋼）、麻布六本木（潮流）全都聚集在一起了。

津田宗及和今井宗久，是當時堺商人的頭號與二號人物，靠著替信長軍張羅現代裝備而大發利市；另一方面兩人熱愛茶湯，也擔任信長的茶頭。以現在來說，就好像西武百貨董事長堤清二，寫小說拿到文學獎的感覺吧。不過當時的堺可不只一個這樣的商人，大多商人都愛好茶湯，而且文武雙全，不對，文商雙全，所以堺真是熱鬧非凡。

利休也曾經是堺商人，但生意規模遠不如宗及等人，只是一家叫作魚屋

（ととや）的海產批發商。利休感覺很難跟海產批發扯上關係，但他曾經以魚籠（裝魚的籃子）來插花擺設，搞不好就源自於他的日常生活。

信長與利休、秀吉與利休的認識，跟這個影響力強大的堺脫不了關係。

利休之所以能在茶湯上創造出各種新形式，以及縮減的美學，應該也要歸功於在堺早早接觸到西歐文明的刺激。

於是乎我想務必要去堺一趟來收集劇本的資料，但是聽人說堺已經完全沒有過去的光彩，就算去了也是白跑一趟。或許戰爭讓堺陷於毀壞，但其實更早之前，秀吉就曾經填平了堺的部分水路，而水路可是堺的命脈。水路填平，泥沙淤積，系統漸漸失去活力。當時的運輸工具以船為最大宗，連接京都與堺的水路一旦衰退，堺就沒了價值。另外一點，秀吉政權末期致力於唐御陣，因此將商業貿易都市的據點從堺轉移到九州的博多。

不過堺這個海港貿易都市盛極一時，我還是想去看一次。

堺港遺址的巨石堆

結果等到劇本寫完，電影也拍完了，我才能夠去堺一趟。當時剛好有事要去大阪，就順便去了堺，人家說去了也看不到什麼，我還真想親眼確認到底有沒有得看。

於是乎我去了一趟，還真的沒什麼好看。有塊空地用木柵欄圍住，說是利休宅遺址，空地裡只有一口井。嗯——看旁邊的告示牌，我知道利休真的住過這塊地，但是一點感覺都沒有。

利休宅遺址還算好了，另外那個武野紹鷗宅的遺址，根本就只是座停車場。停車場角落有支柱子，上面標示「宅邸遺址」，要是沒有這個標示根本不知道是什麼。而且我說是停車場，其實比較像是囤來炒價錢的空地，停個兩、三輛車而已，真是沒看頭到一個極致。歷史可真是冷清啊。

我就這麼經過冷清的道路，路上零星見到平淡的大樓或平房，就只有一

間比較大的蕎麥麵店，讓我覺得：啊，這裡就是堺了。聽說這間麵店近幾年才改建為大樓，但是大樓建得有些古怪，進去會發現有個怪異突兀的空間。

一樓賣麵，可以外帶，但是上到人家說的二樓呢，有個大空間擺滿餐桌，許多人脫了鞋子在吃蕎麥麵。我莫名感覺到，啊，這裡有堺的人呢。

不知道我怎麼會有這種感想，總之點了一份大家都在吃的蕎麥涼麵，卻送上一份熱騰騰的蕎麥麵。聽說這是鍋燒蕎麥麵。然後無論是麵碗或醬油碗，都讓我覺得用起來跟其他地方不太一樣，吃進嘴裡也不是那麼好吃。不過這裡的人似乎很愛吃這個麵，大家吃了還會續碗，而且吃得有說有笑。我想，這裡果然就是堺啊。我也不知道自己在果然什麼，只是突然覺得有股微微的熱氣，從以前傳承到現在。好吧，其實只是大家吃的麵熱氣蒸騰罷了。

堺有一座南宗寺，這裡感覺有股縈繞許久的懷舊氣息，有利休家族之墓，以及武野紹鷗的墓。日本的神社寺廟果然就像公尺原器，相隔幾十年回到小時候住過的地方，神社寺廟一點也沒變。就算老家周圍環境已經大不相

同，小時候走過的長濱神社依舊不變，連樹木都一模一樣。

我也看到了堺過去的命脈，水路，結果也是不留痕跡。問了堺的居民，大家慚愧地對我說。

「去了也沒什麼好看的。」

實際去看，果然幾乎都成了臭水溝，還有輛腳踏車栽在裡面。

最後我去到港邊，堺是個海港城，就算當初的海港已經不復存在，我還是想看看海陸的交界。

通常愈靠近港邊會愈熱鬧，但堺已經完全沒有那種感覺，冷清的市鎮反而更冷清了。海邊有水泥堤防，堤防邊有類似湯瑪森物件的樓梯，走上樓梯就見到港口，那是堺的舊港。雖然說是個港，卻沒有船隻卸貨的景象，好像也不是漁港，只是用來停靠某些工程船隻罷了。就好像囤地炒作用的停車場，跟紹鷗宅邸遺址幾乎一模一樣。

不過我發現水泥堤防靠海的那一邊，掉了好多大石頭。與其說是掉了，

不如說是刻意堆起來的，而且連綿二、三十公尺。堤防內側經常會放消波塊，我想說這些石頭應該也是消波功能，但是巨石堆放的位置比海平面高很多，堆的也是有些隨便。有些部分堆的石頭特別小，然後用簡單的木板圍起來，而且這些木板幾乎都腐朽了，巨石堆也開始崩塌。

怎麼回事？我喜歡港口的氣氛，也造訪過許多港口，可是第一次見到這麼怪異的景象。

之後我有機會去了尾道，去這趟是為了工作，但提及尾道可是從堺港繁榮時代就一直沿用到現在的港口。尾道位於廣島，離京都比較遠，貿易港據點的份量遠不如堺，但是堺現在已經趨近於零，我才想去看看尾道，或許能嗅到當時氣氛所留下的餘韻。

尾道跟堺不一樣，港邊只有一小段平面，然後就接了陡坡。陡坡上有蜿蜒的小徑，小徑兩旁的民宅隱隱約約。這是海港城的一個常見地形，我非常喜歡這樣的環境。我小時候住在門司港，地形就跟這裡一樣，讓我無比懷

念。

這種地形很難適用資本主義貪婪的「重劃開發」，所以飄著古老的氣氛，四處可見小木屋的小木窗，細竹子做的下地窗（譯註：嵌在牆上，只有柵欄的窗戶）爬滿了藤蔓。結果現在這種東西看起來才豪華。

我吸著這樣的空氣，沿著坡道爬上爬下，突然想起了堺。堤防外側那些巨石堆，會不會是從前茶室露地所使用的庭石呢？

畢竟在安土桃山時代，堺可是茶湯的聖地，商人大發利市，搶著建造茶室炫耀財富。我想當時建造茶室就是一種身分地位，既然建了茶室開了露地，當然會需要很多石頭，包括手水（譯註：洗手盆）用的大石、踏腳石、步道石等等。如果是知名的好石材，房屋拆除之後應該會被人收購，但會被收購的肯定只有少部分。當茶湯熱潮退去，價值觀改變，庭石就成了廢物，廢到只會擋路。

我想經過空襲大火之後，燒毀的城鎮就只剩下這些頑強的庭石了。

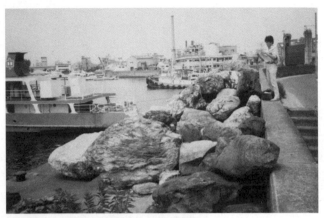

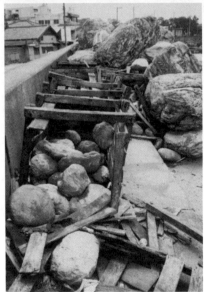

堺港巨石堆

戰後日本社會相當貧困，根本無心享用茶湯，有空地也不會開露地，不如快點蓋超市。滿地大石頭妨礙基礎工程，挖出來就丟在城外或堤防外。這麼說來，我在堺看到的那堆巨石，肯定是安土桃山美夢的遺骸。

不知道我怎麼會在尾道想通這點，就好像兩個空間與一個時代連成三角形，感覺真神奇。

待庵的祕密

當我開始散步收集劇本資料的時候，就像學生畢業旅行一樣，糊里糊塗地走跳京都各地，唯獨山崎妙喜庵的待庵茶室令我印象深刻。聽說沒有明確資料證實這是利休打造的茶室，只是江戶初期開始傳聞由利休打造而已。

我想八成是沒錯。我沒看過其他利休打造的茶室，也幾乎沒見過他的茶碗或茶器，但是待庵整個就給我利休的感覺。莫名讓我聯想到金毛閣的木

像，以及等伯肖像畫中的利休，厚實又沉穩，邊角都打圓，木訥寡言，只會默默表演給人看。外表溫和沉穩，但骨架卻緊繃得很。

我慎重地進了茶室，看看牆，看看天花板，看看床間，然後想起小巧的單眼相機。有一部相機線條圓滑，沒有多餘突起，就像是Contax139相機裝上了Tesser T45mm的短鏡頭。不是內行人應該聽不懂，總之單眼相機裝了五稜鏡很難縮小體積，但這部相機的造型反而將這點發揮得很好，怎麼看都看不膩。

我之所以這麼想，是因為茶室有部分天花板往上傾斜做裝飾，地板的外框與柱子就像刨出一個平面的大樹幹，還有床間牆面的牆角披土。通常床間後面的牆面，四邊都會露出柱子的一角，要不然就是披土披成直角。但是這裡的牆角披土披得圓滾滾，每個牆角都是圓角。

我對茶室沒經驗又沒知識，一看這圓角披土卻著迷了。

假設有一部相機，機身四四方方，經過多年使用之後邊角磨得有點圓

了。把床間牆角的內凹圓角內外翻轉，就是這種彷彿貼在手上的圓滑手感。

像櫃子之類的方型家具，邊角經常會磨圓。在平時有人活動的居住空間中，家具邊角又直又硬，不如作得圓滑一些比較好過。能夠放心移動，感覺空間也更寬廣。

我經常看到突出的圓角，但還是第一次看到內凹的圓角。

現在有些設計比較用心的廁所，在地面與牆面的邊角上會使用有凹圓角的磁磚，因為邊角容易囤積垃圾而且不好清掃，所以只在邊角上使用凹圓角磁磚，把邊角給填滿。不過我現在也很少見到這樣的工程，更別提是老房子了。

後來我有一次去到韓國。

對日本列島的居民來說，韓國是文化根源之一，有很多事情我想搞清楚。比方說早期的茶湯很珍惜唐朝的茶具，當時唐朝的版圖可是從大陸橫跨到朝鮮半島；而且井戶茶碗之類的陶藝，也是日本效法韓國所創造的。還有

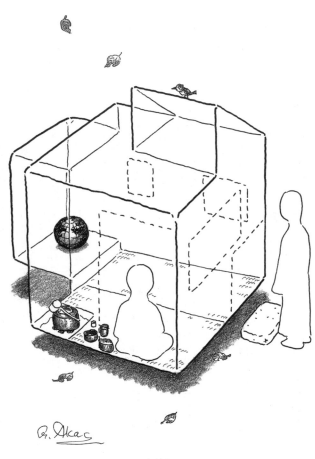

待庵空間

人提供資訊，說韓國那邊也有類似茶室的躝口，所以我真的很想去收集劇本資料。可惜的是直到一九八八年四月才能成行，那時劇本已經完成了。

首爾的王宮遺跡叫做祕苑，裡面有個展示品很有意思，那就是國王用的摺疊小屋。當國王帶著使節或臣子四處遊山玩水，路上要休息就會使用這個摺疊小屋，面積大概一坪大。

我佩服得猛點頭，同時想起秀吉的黃金茶室。

秀吉曾經用黃金打造茶室，既然都用黃金這種破天荒的材料了，茶室做得大一些應該也不奇怪，結果卻作出一坪半的草庵型茶室。有人說這是融合了秀吉的才氣與利休的侘寂，也有人說書院型茶室需要太多黃金，秀吉窮酸不肯出錢才改成草庵的小茶室。

我認為秀吉這個窮酸的決定看來相當可愛，也懂他的想法。因為秀吉不僅將黃金茶室作成一坪半，還作成組合屋，可以搬到任何地方。難得用黃金打造了茶室，當然要搬到各地炫耀一番，真是窮酸得可愛。

不過把代表貧乏的草庵作成可折疊攜帶的款式，感覺還真是大膽又荒唐，很有秀吉愛胡鬧的風格。結果看了當時文化先進的朝鮮，國王也有這種小小組合屋，或許靈感就是從這裡來的？

第二章　從兩班村到京都

在兩班村看到的躝口

我離開首爾之後前往慶州的兩班村，嚮導是造型作家崔在銀先生。兩班村保留了暹羅時代的傳統名門豪宅，幾棟建築物圍著中庭連成ㄇ字型，據說全長九十九間（譯註：日本長度單位，一間等於一・八一八公尺）。這棟豪宅落成的年代遠早於安土桃山，當時的商人財力就像日本的堺一樣雄厚，要是放任不管，會蓋出比王宮還大的房子。要是人民的房子大過國王，會損及國王的權威，所以國王下令，建造房屋時長度不得長於百間。於是當時的富商就建造了長度九十九間的房子，勉強合法。

我在首爾的秘苑也見過這種房屋格局，原來國王為了觀察人民的生活狀況，才打造了一間類似富商豪宅的王宮來參考。這座王宮也是由大小房間組成的ㄇ字型，裡面實際有住人，就是要實際演練人民的生活給國王看。可以說是人民生活的等比例場景，實在了得。

兩班村保存的豪宅就是當時的豪宅，裡面也有留下生活的痕跡。

我看了ㄇ字型房屋最邊邊的房間，驚覺這不就是躙口嗎？

我想大家都知道茶室的躙口很小，人要蹲低身子才能勉強穿過去。武士必須卸下佩刀、彎腰低頭才能通過躙口。有人說利休設計躙口就是有這個企圖，但我說其實不一定是這麼回事，躙口是種特殊的入口，讓人有心理準備進入茶室這個特殊的聖地。可以說你必須拋下俗世的階級地位，心如止水才能進來喝茶。

躙口是利休所設計的，但是這個入口實在太特殊，大家紛紛猜測靈感是從何而來。有人說靈感是從能劇後台通往舞台的入口，也有人說船艙入口很

小，一定是從那裡獲得靈感。還有人拿照片給我說，這很像韓國老房子喔。

沒錯，看起來確實很像蹋口，但那不是房子的出入口，而是中庭有簡單的圍牆，在牆上開了個小門。這根本就是茶室露地裡面的中潛（譯註：露地中設置一面牆，牆上開個小門）吧。我想裡面一定有什麼內幕。

結果我到了兩班村，真的看到了不折不扣的蹋口。

這就跟日本茶室的蹋口一樣，比地面還高了一階，大小差不多，只是縱向比較長。地面上還有塊踏石（石階）讓人爬上來，就跟日本一模一樣。

不同的是兩班村的蹋口沒有用拉門，而是有鉸鍊的單開門，但又不是木板門，而是木框糊紙的紙門。門上有頗密的木條柵格，從內側貼上白紙。雖然細節上多有不同，依然是個必須曲身才能通過的小門。

韓國的冬天很冷，所以暖氣設備相當先進，最有名的就是地板暖氣系統溫突（譯註：由中國的炕演變而成）。這座老房子已經安裝了溫突，地板底下有個火爐可以燒火，暖氣會遍佈整座房屋的地底下。為了提高暖氣效果而

把門縮小，是很合理的推論。

我問了這座古蹟的管理員，他說那是日本足輕（譯註：低階步兵）的房間。原來ㄇ字型連棟的最角落，是地位最低的僕傭住的房間了。原來如此，懂了。如果日本茶室的躙口是從這裡獲得靈感，不就跟井戶茶碗的價值觀相同了嗎？

日本茶湯重視井戶茶碗，代表被日常生活拋棄的價值觀又再度復活。

其實井戶茶碗在韓國只是一般吃飯的飯碗，所以價格相當低廉，只是碰巧裡面有些做得特別漂亮，被傳到日本讓利休看見。

「這個好。」

利休於是說了。

「日本沒見過這種東西。」

利休在吃驚什麼呢？第一個吃驚的應該是土，井戶茶碗的材質是土，再來是手，韓國陶匠的手藝真是學都學不來。證據很充足，後來有人認為韓國

陶器優秀是因為陶土優秀，於是將日本陶匠帶到韓國製陶，結果怎麼也做不出能達到井戶茶碗標準的井戶茶碗。但是韓國陶匠一出手，東西就出來了，日本人只好認命，放棄這個計畫。

這個故事真有意思，我想日本人做井戶茶碗的時候應該是太緊張了，做得太謹慎了。一緊張就做不出飯碗來，也就沒有井戶茶碗的魅力了。

我想韓國陶匠就覺得這只是個飯碗，所以做的時候說好聽是隨興，說難聽是隨便，邊捏著陶土邊看烏鴉從旁邊飛過這樣。結果這樣的無心之過，反而創造出強而有力，渾厚紮實的井戶茶碗。

話說韓國陶匠就算做出了井戶茶碗，也不覺得有哪裡了不起，那只是個飯碗，拿來盛飯吃的。但是日本人看到櫻花花瓣會注意「前端的裂口」，長久鍛鍊出來的細緻感官，看了井戶茶碗便察覺到自己所沒有的粗獷，並且視為珍寶。

有群人眼睛顏色一樣，皮膚和頭髮的顏色也一樣，甚至連古早的語言發

音都一樣，但分別住在朝鮮半島與日本列島，感官的系統就完全不同，實在神奇。半島與列島的地形、緯度、溫度、土壤、與大陸的關聯，幾百年來受到許多不同因素的影響，而發生這樣的差別。

然後說到這個躪口，ㄇ字型連棟的最邊間設置了狹窄的足輕房。邊間可能吹不到溫突的暖氣，難怪要盡量將出入口做得小一些。我想對韓國來說，這個出入口就像井戶茶碗一樣稀鬆平常。但是「前端裂口人」看見不同文化的嶄新空間結構，就決定拿來當成茶室聖地的入口，感覺相當合理。再加上一個侘寂思想，將豪宅裡地位最低的房間、日常生活的邊界，硬是拿來當茶室的入口，可真是勇敢的審美觀。

我不會大肆張揚，但認為其中隱含了近代所謂的前衛精神。

糊紙的合理性

於是我打開這個「躙口」走進足輕的房間瞧瞧，當下立刻感覺自己進了草庵茶室。同時又想，黃金茶室應該也是這個樣子吧。房間面積四疊半，沒有任何家具，從牆壁到天花板全都糊上了白紙。牆面中央冒出了圓柱的半面，卻照樣用白紙糊滿。總之整間房間全都糊滿白紙，應該是像日本和紙那樣又軟又韌的紙。

然後看到房間的牆角，一樣糊滿了白紙，所以不是銳角而是接近圓角。

尤其三個平面交會的角落更是明顯，紙糊著糊著就是會把邊角填滿變圓。再加上糊白紙的方法相當狂野，或者說隨便，畢竟韓國人做得出井戶茶碗，所以邊角也都變圓了。這就是土牆所謂的披土，這裡果然也有。韓國人用貼壁紙代替土牆上的披土，工法順序感覺很合理。

還有一點，我之前去了有披土床間的待庵，發現茶室四周牆面只有下段

糊著紙，感覺不可思議。後來才知道，茶室建築經常有這樣的工法，好像叫做腰張什麼的，總之我是第一次在待庵看到那種東西，感覺相當奇妙。當時牆上糊的紙已經老舊，從土牆下方開始剝落，所以先用灰色的紙糊上去，感覺是很窮酸的修補法。不過這可是強調侘寂的茶室，我想搞不好是故意的。

小時候我看過有人在牆上糊紙補洞應急，結果糊上去的紙就像脫皮一樣掉下來；現在看到國寶等級的待庵也這樣糊紙，不禁要想就算侘寂講究貧與寂，這也太隨便了點。

但是後來看到茶室的相片集，發現大多茶室的內牆都有這種工法。腰張是只在土牆下半段糊紙，據說是當時設計的常規。或許來源就是韓國這種全面糊紙的習慣，傳到日本之後演變成只剩下腰張，只糊了從地面往上兩、三尺高。

話說韓國糊紙的方法可說狂野，或者霸氣，就連前面提到的「躙口」，木門上糊的紙也是歪七扭八貼不準。這種糊紙鉸鍊單開門也經常用在其他建

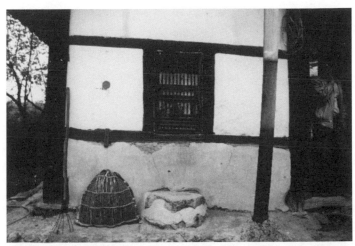

兩班村名門豪宅的躝口（上）與內部裝潢

築物的門口，而且糊紙的方式也一樣隨便。在我們這些「前端裂口人」看來，忍不住要掛在心上。

我在韓國碰巧見到《志在縮小的日本人》的作者李先生，聊了很多有趣的話題，也趁機問他為什麼紙張的貼法會那麼隨便。明明可以貼得工整，為何特地貼得隨便呢？

李先生說，紙那樣糊確實很隨便，但卻是合理的作法。日本人做紙門的時候會精雕細琢，把木框做得天衣無縫，而且紙也糊得精準服貼。韓國其實也有這樣的技術，但韓國人認為紙門與木門早晚會鬆動，所以與其精雕細琢，不如把紙糊得隨便些，彌補門的老舊鬆動。也就是說當木門或紙門鬆了，最大的問題是會透風，所以只要把紙貼得超出木框，互相重疊起來就能堵住縫隙。

原來如此，真合理，兩個國家的人著眼的價值觀不同，有意思。

偶爾強風吹來，沒貼平的白紙邊緣似乎發出微微的抖音。

「呼～呼～」

這個聲音是韓國民生的基礎元素，搭配木槌敲洗衣服的聲音，以及風鈴的聲音，成為韓國生活的三母音。

聽著聽著，剎時感覺自己成了韓國人，對那微微的紙張抖音，有種難以釋懷的感情。

不過話說回來了，聽李先生這麼解釋，我也就懂了為何要在室內牆壁糊滿白紙。應該是土牆與柱子之間有縫隙，糊紙可以擋風。當建築物老舊鬆動，到處都會漏風進來，糊紙是最簡單有效的擋風方法。而既然要糊紙，就乾脆把牆壁和天花板都貼滿吧。也就是說為了擋風把牆角貼滿紙，結果這個輪廓換個地方，變成了待庵床間的圓角披土。

換句話說，韓國人的工程乍看之下不太講究，其實是很合理的。

臨別之際，我送了李御寧先生一張零圓鈔。這是以前我印刷千圓鈔被告上法院的時候，為了報復「意義的世界」而印刷發行的東西。有著漂亮的四

零圓鈔

色印刷版面，但所有面額都是「零」，正面還印著「真鈔」二字。零圓鈔是縮到不能再縮的紙鈔，李先生收下之後，不禁會心一笑。

扭曲的植物

首爾秘苑有許多建築物很像日本的寺廟，外觀幾乎難以分辨，但是就只有屋頂的輪廓不太一樣。

其實韓國與日本的房屋本來就有點像又不太像，畢竟是鄰國啊。不過人民的習性就差多了。

日文跟韓文說起來都算含蓄，但是日本人講話會模糊自己的主張，韓國人講話則是乾脆明白，甚至可說強悍。

植物也很強悍。

我當時是四月去韓國，櫻花已經謝光了，但是櫻樹還多得很。櫻花季過

後是黃色連翹花盛開的季節，植物時令與日本相去無幾。不過感覺樹木長得比日本細瘦，是土壤的關係嗎？

還有很多松樹。

我走在日本的城鎮裡，偶爾看到房舍之間透出松樹的身影就會這麼想。

（哎呀，真是日本。）

也會這麼想。

（哎喲，原來是日本。）

最近日本城鎮的樹木大多走西洋風格，這些樹木也教導我們對稱的美感，所以當我看到一棵孤零零斜著長的松樹，剎時有種被朋友發現我住鄉下的難為情。真想叫那棵松樹低調點。

這可證明日本環境被西化得多嚴重，當我體認到這件事之後，看到松樹就著迷了。原來日本改不掉的根源，還留在這裡啊。

松樹本身的生長模式就是不對稱，或許這模樣教導了日本人喜愛扭曲與

歪斜的審美觀。又或者是日本人在培養審美觀的過程中，選擇了松樹作為象徵。

總之日本四處可見孤單又歪斜的松樹。

韓國也有很多松樹，跟日本一樣孤單又歪斜，但是那歪斜的程度有點強悍。記得應該在祕苑裡吧？有棵高齡的國寶神木，長得歪七扭八超不正常，或許就是它讓我印象深刻。我想可能是韓國氣候劇烈，才會讓松樹扭得那麼嚴重。韓國的冬天當然比日本更冷，而且溫差相當大，所以樹木生長快慢的落差也大，扭得也更加激烈，我想應該是這麼回事。

在前往韓國的班機上，我跟其他人一樣翻閱韓國導覽手冊，上面有簡單的韓文例句，解釋發音的規則，其中「激音」和「濃音」吸引了我的目光。

世界各地有各種發音規則，比方說清音、濁音、破音等等，但我還是第一次聽說激音和濃音。我確實記得聽韓國人說話有聽過這樣的發音，尤其濃音是用丹田出力，在喉嚨深處發音。法文的R是用舌根振動發音，濃音還要用到

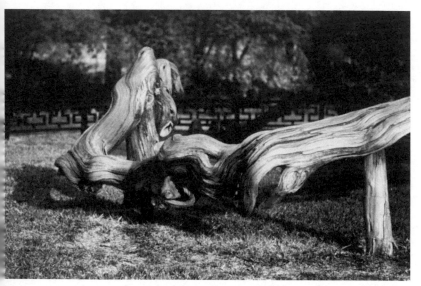

韓國松樹的扭曲程度（秘苑）

更深處的喉嚨，真困難，就好像嘔吐那樣的用力方式。我偷偷試試看，確實能發出自己以前聽過的聲音。自言自語有點害羞，不過這種發音需要很用力。如果只發一個音也還好，但是要在日常對話中不斷發濃音，就需要很強的體力，簡直不是用嘴說話而是用身體說話了。

我深深感受到語言的差異，韓文是很有力的語言，彷彿告訴我語言就是力量。我想是韓國的風土與歷史，自然創造出了那樣的丹田發音。

仔細想想，日文並沒有這種用丹田，或者用喉嚨深處發的音。幾乎都是用口腔前段發音，也就是單純耍嘴皮的語言。

說起來有點難聽，不過這是真的啊。日本的茶湯也是一樣，俳句也是一樣，日本人就是喜歡用少少的事物表達很多意涵。或許連發音也是自然搭上了這個趨勢。

時間的魔術

話說我碰巧看見韓國人修繕寺廟。韓國寺廟的天花板和柱子上畫有許多圖樣，大多是蓮花或牡丹花的圖樣，但是水性漆料舊了會剝落，露出底下的木材，所以要用相同顏色的漆料補上去。修補的人可能是韓國的美術大學學生，日本的美術大學生和研究生也經常兼這種差。重新補漆的作法，跟日本寺廟的作法也是一模一樣。

每個人第一次前往日光的東照宮，發現神社竟然這麼金碧輝煌，雕樑畫棟，應該都會很驚訝。不過仔細想想，日本各地的神社寺廟其實都一樣精心裝潢，只是大多寺廟都老舊了，而且不太會重新補漆。日本人認為褪色、老化、乾涸的感覺很棒，老舊是無可取代的好東西，有神祕感。要是重新補上漆，感覺就廉價了。

我對這點一直抱持疑問，日本目前那些以老為貴的佛像，原本應該也是

金光閃閃，不會一開始就做得老舊黯淡。也就是說，以前的日本人喜歡金碧輝煌，膜拜剛上過新漆的閃亮佛像。或者不提新舊，當時打造佛像應該都是灌注了心思，塗了自己想塗的漆才對。

結果不知不覺，日本人開始喜歡在時間洗禮之下陳舊起來的東西。因為一直沒有塗上新漆，看著看著就喜歡上陳舊的東西了。

世界各地當然有崇尚陳舊事物的潮流，以及崇尚嶄新事物的潮流。

日本也另外存在一股崇尚嶄新事物的潮流，最常見的例子就是免洗筷，尤其與神事有關的事物更是愈新愈好。比方說伊勢神宮的社殿，規定每二十年就要重建一次（原本是每年呢）。再說到日常生活的吉祥物，例如門松、締繩、破魔箭、熊手等等，每年都會買新的來換。住宅與家具方面也受到這股風氣影響，喜歡新房子跟新家具。要租公寓或大樓的人，也喜歡租新房子。像歐洲那種石砌建築文化，就比較沒有這種感覺。日本是木屋文化，所以喜歡新房子，因為木屋老了就會腐朽，而腐朽之後又會從土裡重生。

於是乎我們希望身邊的東西都很新，但是提到佛像這種宗教美術品，卻莫名偏愛陳舊的老東西。日本人希望這些超脫日常生活的神聖物件，能夠盡量脫離人工，成為歷史與時間的見證。或許我們生長在水與樹之中的日本人，有種生活上的防禦天性，認為老東西只要留在神聖的境界裡就好。結果我們硬是把所有老東西定位為遙不可及的夢想，把老東西趕出日常生活，放在生活之上。於是這些陳舊、黯淡、不飽和的色調，就高高在上支配著日本人。

然而只有人類會這麼做嗎？

其實近年來，東京發生了寵物公害。其中一種公害寵物是鸚哥，鸚哥長得很像鸚鵡，只是體型比較小，羽毛繽紛多彩，充滿異國風情，怎麼看都不像是日本本土的鳥。大家覺得稀奇開始養鸚哥，結果現在東京的公園和大學，樹林裡到處都有鸚哥棲息。原來是民眾養鸚哥養不動了，養膩了，就放生到戶外，而且不只民眾，連寵物業者也來放生，結果造成鸚哥四處繁殖。

聽說鸚哥非常聰明，跟鸚鵡一樣可以模仿人類說話，難怪這麼聰明。鸚哥體型不大，不會像鷹或鳶那樣攻擊人類，但是碰到大型鳥類的攻擊就會群起反擊。就因為聰明，適應陌生環境的生存能力肯定也很強。鸚哥原本是南洋鳥類，羽毛是鮮豔的紅黃藍三原色，穿梭在日本的樹梢之間感覺很突兀。

一群剛上漆的鳥兒，飛在黯淡的日本景色之間。

話說日本另外一種常見的鳥類「文鳥」，聽說原生種也是南洋的鳥，而且羽毛顏色鮮豔，就像剛上過漆一樣。無論是魚鳥昆蟲，南洋的生物似乎就是鮮豔搶眼。天氣冷的地方，顏色就低調，天氣熱的地方，顏色就狂野，我想這應該不是單純的玩笑話。

說個閒話，有個可以看見聲音形狀的實驗，在一片方形鐵板上撒些沙子，然後用小提琴的弓摩擦鐵板邊緣，鐵板就會發出聲音並且震盪，鐵板上的沙子也會排列成規律的形狀。鐵板中央以鐵棒支撐，按照波動原理，鐵板的邊緣與中心會來回震盪，讓沙子排列出干涉波紋的圖案。我們先不管聲波

的形狀怎樣，要是小提琴弓拉出來的聲音比較高比較尖，波紋的線條就會又細又陡。要是拉出來的聲音比較低，波紋的線條就會又細又陡。

我們會說低音是比較粗，高音是比較細，或許是不自覺發現肉眼看不到的聲音，其實與運動原理有共同點吧。

言歸正傳，南洋生物的顏色都很鮮豔，但是日本列島原生種的生物，就算是老鷹、麻雀這些鳥，顏色也都很黯淡。文鳥原本像是剛上漆那樣鮮豔，但是在日本生活得久了，也開始褪色黯淡下來。所以現在到處穿梭日本樹林的這群鸚哥，或許還是剛上漆的三原色，不過適應環境過個幾十年、幾百年，或許會變成老舊枯涸的色調？

想到這裡，日本人喜歡新房子又崇拜老神像的趨勢，或許不是日本社會所操作的意識形態，而是單純的環境變化結果。

其實人們的思想意識，也不過是環境對人類造成的影響罷了。

要觀察一件事物的特徵，總得把時間表拉長了來看，這麼一來，臨時的

小小波動，也會放大為一個趨勢。

「你想太多了。」

常有人這麼說我，不然就說我是牽強附會。

另一方面，波動幅度太大的事情，則要把時間表縮短了來看，那麼乍看之下高聳的波峰，或許會顯出柔和的真面目。

醍醐寺賞花

話說日本有些寺廟，其實也會重新替天花板與樑柱的圖畫上漆。

我去過京都的醍醐寺。

或許是因為寫了電影《利休》的劇本，ＮＨＫ邀我上〈國寶之旅〉的電視節目。真要說起來，醍醐寺跟秀吉的關係比跟利休密切，話說利休切腹過了七年之後，秀吉自知死期將近，就在醍醐寺辦了賞花大會，在層層警戒

之中，秀吉只帶著妻妾和女侍們賞花，狀況有點異常。此時已經不見北野大茶會那個海派的秀吉，晚年的秀吉可說風中殘燭。聽說秀吉在這場有點空虛的賞花大會中，語帶後悔地說過，要是利休還活著就好了。同年八月，秀吉也去世了。

醍醐寺的誕生，比秀吉與利休的時代要早了五百年，秀吉要去賞花的當下，醍醐寺早已荒廢許久，連五重塔都東倒西歪。於是秀吉大手筆整建寺廟，似乎打算退位之後住在此地。

醍醐寺的五重塔是國寶，寺方開放讓我進去參觀。而NHK的〈國寶之旅〉是個很辛苦的電視節目，自己站著欣賞國寶是很好，但是得自言自語說台詞。

「真是四平八穩，尤其這扎實的屋頂實在好看。」

我看到偉大的國寶也很感動，但是我不會自言自語，就好像日本人愛老婆，也不會當著老婆的面說──

「我愛妳。」

這就是日本人的語感。西歐認為強力主張自己所有的意見才對，但在日本，可不是什麼意見都說出來才對。更別提對著空無一人的地方說──

「好美。」

這種戲劇化的表現手法，我們天生就是沒有。有人會打腫臉充胖子，但我還有其他更想做的事情呢。

所以我演到一半就想放棄，不過又不希望害到別人，所以咬牙演完了。

言歸正傳，我就是上了這個節目，才有機會看到五重塔的內裝。年輕的僧人開鎖讓我進塔，塔中央有支心柱，四面都用木板蓋住。木板表面畫滿了兩界曼荼羅的神尊，木板邊緣的木條則畫了蓮花還是牡丹的花樣，跟我在韓國看到的一模一樣。這裡是五重塔的第一層，四周的牆壁與樑柱表面，甚至窗框上都畫滿了兩界曼荼羅跟花朵圖樣。

盤坐的神尊圖樣已經開始掉漆，露出下面的底漆，甚至木紋，真是老舊

到不行。日本枝頭上的樹鶯也讓我有這樣的感想，樹鶯在日本鳥類之中算顏色比較鮮豔，但牠的原生地是南洋，所以原生種應該更鮮豔；然而在日本度過漫長時光之後，就逐漸變成這樣低調的樹鶯。我好像能看見歷史的演變。

話說這些曼荼羅圖都很老舊，甚至散發一股靈氣，但是嵌在周圍的木框，確有部分花樣重新上過漆。手法跟我在韓國看到的一模一樣，不是全面補漆，而是選掉漆比較嚴重的地方來補。好像那個部分的漆再掉下去會完全喪失記憶，所以才補一下。曼荼羅圖就真的沒有補漆，是不敢補嗎？要是哪天真的掉漆掉到不見了，又該如何是好？

總之我就看到一整片黯淡陳舊的色調裡面，出現三三兩兩鮮豔的修補。

就好像鮮豔三原色的原生鳥零星停在上面，不知道是從韓國來，中國來，印度來，還是未知南蠻來的。

金茶碗的觸感

上這個節目還有另外一大好處，就是我能親眼見到秀吉愛用的黃金茶碗，甚至能親手觸碰。

說到金茶碗，就想起秀吉與利休蜜月期所打造的金茶室。那間金茶室後來怎麼了？我想主結構應該還是木材，只是表面嵌上金片金板，是不是一片片金板都被人拆下來變賣了呢？

日本人的變賣叫做「換金」，但是黃金要換金說來就有點怪，那會不會是之後成為天下人的家康，把黃金打賞給武將們了？我想像紙門的金框被拆成一根又一根分給大家，真有意思。說不定哪個戰國大名的後代子孫，家裡老倉庫裡面會翻出一根純金的紙門框，那真好玩，但我從來沒聽說過這種事。

當表面的金板和紙門的金框都被拆走，只剩下木材結構與榻榻米，我想

像這間沒了黃金的金茶室，那真是有股難以形容的冷清啊。

我想當時那些純金打造的茶具也都消失無蹤了。名古屋德川美術館裡面有一套黃金茶具，不知道是不是秀吉那時候做的。

據說醍醐寺裡面收藏的秀吉金茶碗，製造時期比那間金茶室要晚一點。這茶碗不是國寶，但好歹是純金，所以拍攝期間一直有工作人員躲在紙門後面嚴密監控。金茶碗放在三寶院的榻榻米上，但是當我第一眼看到它，老實說看起來並不像黃金。我有看過金戒指，但是第一次親眼看到這麼大的黃金製品，難免沒有黃金的感覺。而且這只金茶碗並沒有擦拭使用，就只是靜靜地保存在那裡，或許因此看來有點黯淡，就像古董店裡面會看到的黃銅製品。

但是電視台拍攝的時候，走廊上會擺設監控螢幕，顯示出攝影機拍攝的金茶碗。整個映像管螢幕上都是金茶碗，看來比實物還大，而且金光閃閃。想不到電視畫面比肉眼更能呈現物質真的不管怎麼看都是黃金打造的茶碗。想不到電視畫面比肉眼更能呈現物質特色，出乎我的意料。

金茶碗的款式叫做天目茶碗，碗口相當寬大，側面輪廓模仿了陶器常見的釉藥垂流的形狀，應該是金匠故意刻出來的。垂流輪廓下面有消光的細緻格紋，應該是模仿所謂的素燒部位（譯註：陶器中沒上釉的部位）。

我貼上前仔細觀賞，看了又看當排練，空檔裡我想說機會難得，就雙手捧起來看看。

哎呀？我想，這觸感真妙。

摸起來是硬梆梆的金屬，但卻比想像中要輕。表面堅硬，但手感卻柔軟。

工作人員擔心地盯著我看，一問之下才知道茶碗裡面有木胚，外面鑲了一層黃金。

原來如此，所以才有這麼神奇的觸感啊。

沒有整只茶碗都用純金，一般人會以為秀吉小氣，但我想八成不是。電影《利休》裡面有金茶室的場面，金茶室完成之後，秀吉先在皇宮大內舉辦

茶會，向政親町天皇奉茶，利休擔任監督人。電影場景所使用的道具當然不會用純金，所以用黃銅做了一只茶碗。由山崎努扮演的秀吉泡茶，飾演天皇的是畫家堂本尚郎。彩排的時候真的有用鐵鍋燒水泡茶奉上，堂本先生伸手要拿茶碗，但是一碰到就差點縮手。

「燙……」

他脫口而出。也就是說用純黃銅打造的茶碗，要是真的泡了茶會燙到拿不住，我想純金茶碗應該也是一樣。

但是拍電影要隨機應變，聽說後來加冷水泡得又淡又涼，演員才能正常喝茶。電影只要看起來有個樣子就好，但秀吉真的要用可不能馬虎。所以金茶碗為了要實用，才會先做個木胚，表面鑲金，真是只匠心獨具的茶碗啊。

我想我賺到了。光用肉眼看，感受不到這金茶碗的觸感，一定要親手捧了才知道。我用雙手輕輕捧起，才發現有這樣一只似金而非金，又重卻又輕，又硬卻又軟的神奇茶碗。我真的想請人用這碗替我泡個茶，喝了應該又

是不同的風味，但人家說不行。

我想跟金茶室一同打造的金茶碗，最終都必須採用木胚鑲金的結構。這可能是利休想到的結構，而且一開始就跟拍電影一樣搞砸，拿起來燙手，經過多次改良才完成這五味雜陳的茶碗。

總之，利休設計了金茶室和金茶碗，想像他是如何完成金茶碗的過程，讓我會心一笑。讓黃金不只是黃金，利休心滿意足，或者因此也有了大大的收穫。利休或許沒有像我原本想的那樣，創造橢圓茶室，但應該也在這茶碗上看到了兩個焦點。他經過思考分析，在物質表象之下找到了難以估計的價值。

第三篇

利休的沉默

第一章　茶之心

活著的擔憂

在我們家，吃完飯是由我負責泡茶，不知不覺，從五、六年前就是我扛下了。我竟然不經意當上了家裡的茶頭。我泡的當然只是普通煎茶，但只要手法不同，口味也會不同。泡太久會苦澀，泡太快則會泡不開，喝起來格格不入。

從理論來說，如果精準安排水的溫度、茶葉份量、沖泡時間，應該每次泡茶都會很好喝。但是泡茶泡得這麼死板，感覺不夠成熟，或者說沒人情味。而且就算真的這麼精準地機械化沖泡，也不保證可以喝到好茶。除了水

的溫度、茶葉份量、沖泡時間之外，還有很多小小的因素存在，比方說茶碗的質感、造型，喝茶人的心態，肚子的狀況，體內含水量，剛才吃飯的口味濃淡等等。如果真的要輸入電腦，資料可是多到數不清。其實每個因素個別都可以忽略，但是全部融合起來才是茶水口味的關鍵。

假設真的能算到那樣精密，茶湯的目的也不只是好喝，電腦肯定會覺得一個頭兩個大。

「請問有何目的？」

電腦螢幕可能會顯示這樣的問題。

不過仔細想想，茶湯的目的究竟是什麼？茶湯究竟是為何而存在？

一期一會，由衷款待，環境藝術，表演藝術，我們可以舉出很多目的，但好像怎麼樣也填不滿茶湯的真正目的。

先不提這麼細的事情，假設我每天泡茶，泡久了總會有個模式出來。就算只是飯後喝的茶，喝久了也會喝出功夫來，人類就是每天都在努力把行為

合理化。煮水、擺茶杯、弄茶葉、沖泡，自然而然就弄出自己的一套程序。

平常飯後喝的茶，其實想怎麼泡都行，而我剛當上「茶頭」的時候，用了細竹片所編織的濾篩，壽司店也常用這個工具。那間壽司店泡的是粉茶，把整個高茶杯裝得滿滿，而且可真是好喝。壽司店是比較高級的地方，坐在窄小的櫃台座位上，卻看到一大杯滿滿的茶。我想那間壽司店的茶會好喝，就是因為「精密」與「粗略」巧妙結合的關係。

總之我在家也用茶篩來泡茶，但是最近突然改用茶壺來泡。我是沒有從草庵茶轉換成書院台子茶那麼誇張，只是每天重複一個泡茶套路，泡起來就有了功夫，有了節奏。感覺泡茶行為本身脫離了喝茶的目的，顯得有些突兀。我可以隱約感覺到，單純的泡茶行為也修出了一個「道」。

泡茶的方法逐漸形成一套儀式，或許是源自於活著的擔憂吧。

這麼說有點誇張，總之就是每天泡茶，決定了更好的泡茶順序，泡得行雲流水，人就會放心。也可以說是心靈得到平靜。

人類活著總是有些擔憂。平常為了討生活而工作，倒還不用面對生存的擔憂。或者只是不想去擔憂，所以才全心工作討生活。

擔憂有很多種，擔憂經濟、擔憂人際關係、擔憂流離失所、擔憂空氣稀薄、擔憂從高處跌落、擔憂染上黴菌等等。這些全都算是活著的擔憂，也就是擔憂自己會死。簡單來說，死亡讓人擔憂，所以邁向死亡的生活也讓人擔憂，人類只要存在就會擔憂。

人類要是不做點什麼，就會被這些擔憂吞噬。所以人的生活貧乏，與貧乏搏鬥，才能抵抗活著的擔憂。但是人只要跟貧乏搏鬥就會獲勝，贏了就會變得富足，卻又開始擔憂。為了逃避眼前的擔憂，選擇左顧右盼，上下張望。所以人類插花、刻木頭、寫書法、看文章、磨刀劍、射弓箭。我們把這些活動稱為興趣、稱為學習、稱為癡迷，而投入這些行為都是為了逃避活著的擔憂。

這些行為的小小波瀾，也出現在我泡茶的時間裡，出現在棒球比賽裡，

出現在車站收票口裡，出現在錢包裡，出現在廁所洗手台裡，出現在收垃圾那天的報紙裡。

舊報紙的祥和

說到收垃圾那天的報紙，我每四、五天就會整理書報架上累積的舊報紙，不禁要想二、三十年後我得了老人癡呆症，可能還是會像這樣每天整理報紙。

舊報紙通常會折起來，但折得不準，更別說報紙看完就準備要丟掉，我也不認為有人會折得工整。我認為自己沒有想太多，看完報紙隨手亂折就塞進壁櫥，到了收垃圾的日子就拿到公寓走廊上放。十幾年來都是如此。

不過某天我看到讓我晴天霹靂的事情，公寓走廊上竟然有一堆折得漂漂亮亮的舊報紙，是對門住戶拿出來的。那一疊舊報紙堆得有稜有角，邊緣竟然

是垂直的。

我真是太震驚了。

不過那只是一堆舊報紙，我表面上裝得不以為意，但是得知這些看過就丟的舊報紙，竟然也能這樣細心整理，把我潛意識中的常規扯掉了一大塊。

原來報紙可以折得漂漂亮亮，只是我以為不行，所以邊看邊亂折，折得歪七扭八，最後疊起來的報紙也是亂七八糟。結果是我錯了，只是我無知才會亂折。

後來我就把看過的舊報紙折得漂漂亮亮，可以疊成方塊了。確實報紙終究要丟，但是舊報紙蘊含了疊成方塊的可能。我要因為自己的無知，就埋沒了這個可能嗎？直到如今，我想到自己對舊報紙的無知，還是覺得喘不過氣，或許這有點誇張就是了。

後來我發現，報紙只要按照原本的折線折好，就能疊得工整，而且體積又小，毫不浪費空間。

但是我不能逼家裡人都這樣折，因為社會上多數人都認為，舊報紙折起來就是歪七扭八。更別說堆成一疊的舊報紙，不管拿去燒還是溶成紙漿，最終都成為一個物質單位。講究這種東西的審美觀，有什麼經濟利益嗎？

這種美感可以解釋給自己聽，卻無法解釋給其他人聽。

所以我會趁著家裡沒有別人的時候，把書報架上囤積的舊報紙重新折好，裝進塑膠袋。那些舊報紙原本當然是折得亂七八糟，塞在書報架裡，整個就只是看完便丟。但是這在所難免，所以我不會逼家人把報紙折好，只是自己趁著沒有別人的時候，把舊報紙折好裝進塑膠袋。

要是我聽到腳步聲，有家人走來了，我就會嚇得假裝自己在回顧舊報紙，等家人離開，我又繼續把舊報紙疊好，裝進塑膠袋。

這件事情很難解釋，基本上普羅大眾接受經濟效率的邏輯，但把舊報紙疊好的，完全不符合效率邏輯，可以說是有點奇怪的行為。甚至是很奇怪的行為。為什麼要把舊報紙重新疊好？這可以改變社會嗎？有這種閒工夫

怎麼不去做點正事？怎麼不去玩點興趣？帶老婆小孩出門旅行啊。

以旁觀者的角度來看，整理舊報紙真是沒用到極點的行為。但是當事人卻對此感到滿足，心平氣和。整理舊報紙獲得祥和，真是髒兮兮、莫名其妙，只有當事人才愛，但是節奏明確，可以溫柔地蓋住心裡的擔憂。就像一種莫名其妙的藝術，原來啊，或許當下又有人加入整理舊報紙的行列。或許有人發明整理舊報紙的新方法，甚至想出什麼輔助工具。也可能有人認為用工具算邪門歪道，專心鑽研手上的工夫。你問我究竟在這本千利休的書上寫什麼？其實人類就是這樣在對抗擔憂，世上充滿了擔憂，會跟著我們到最後一口氣為止。即使年齡增長，退下工作崗位，我們依然活著。

就算我們被經濟活動解放，社會上的擔憂依然存在，就像一道螺絲牙，深深刻在我們心底。即使罹患老人癡呆症，消滅了原本的常識，或許也會繼續重複這樣的小動作吧？我邊想，邊把不要的舊報紙堆得整整齊齊。

同樣地，車站收票口的收票員，一如往常地操著剪刀咯嚓響（譯註：

本書初版為一九九〇年，日本仍以人工剪票）。仔細一看，剪刀喀嚓響的頻率，是實際剪票次數的七、八倍。或許不是所有收票員都這麼愛喀嚓，但全國應該一半以上的收票員有這個習慣。但是過度喀嚓很引人注目，或許其實只有一小部分的收票員是這樣。其他大部分的收票員，則是在自己家裡整理舊報紙？

那些沒有票卻空剪的喀嚓聲也有節奏，也會溫柔地蓋住擔憂。天下的擔憂都被這個節奏包覆在其中。要是擔憂不小心探出頭來，就會用空剪的剪刀把它推回去。人們通過收票口的同時，也獲得剪票剪刀的保佑。

洗廁所水龍頭

有人會在車站或百貨公司的廁所洗手。當然小解之後洗手是個常識，也是出社會該有的規矩，可以表現民眾在家裡的教養。

但是另一方面，從生物學的合理角度來看，小解並不會直接弄髒我們的手。大號或許還要擦個屁股，但是每次小號都洗手，其實幾乎沒有效用，或許只是單純的儀式吧。這不就是空洞的儀式嗎？讓我們廢除沒用的儀式吧。

所以我曾經聽說歐美人上完小號之後不堅持要洗手，但是吃飯之前一定要把手洗乾淨。日本人吃飯前則不堅持要洗手，而是上完小號絕對要洗手。

這是看待髒汙的角度不同，至於怎麼分辨髒還是不髒，研究那條界線還挺有趣的。來探討上廁所這件事，日本人將廁所從生活中切割出去，除了廁所之外的世界都很正常。歐美則是全世界都一樣正常，但是單獨把吃飯時間分割出來。

日本的合理主義思緒應該是分得愈來愈細，也就是說上完小號手會髒，用手轉水龍頭，自來水流出來洗手，洗完轉上水龍頭。正確來說是轉水龍頭的把手，但一開始就用了髒手去轉把手，所以洗完之後轉回去，手又髒了。

道理講起來好像沒錯，所以日本人洗過手之後會捧些水澆在水龍頭上，

再把水龍頭轉緊。我不會說所有日本人都這樣，但是應該有一半以上。話說這樣還不夠，淋水只是沖個表面，不保證有沖掉髒汙啊。淋了水，不就需要再用力刷洗一下嗎？如果只有自己的汙垢也就算了，但是公共水龍頭可能沾了上一個人、甚至前面好多人的汙垢啊。

所以有人洗完手之後會用力刷水龍頭的把手，那可不是我，我是有這種想法，而且真的有幾次衝動想刷一下，但是我依舊會觀察自己和大眾常理的距離，努力保持若即若離。

不過也有人突破了常理，洗完手之後在水龍頭上淋水，然後用力刷了又刷，刷到都不想離開廁所，簡直不合常理。我想這種人占了日本人的一半以上，但只會在沒人看到的地方，若無其事地進行這項儀式。

這基本上是擔憂黴菌。但是如果真的要消滅黴菌，還需要洗潔劑或消毒水。既然實際上沒用到，從科學角度來看就只是安慰自己。

想安慰也是可以安慰，心情獲得安慰就會平穩。結果黴菌就代表了社會

上的擔憂，要抑制黴菌才能獲得心靈祥和。日本人認為抑制住黴菌，就能獲得世上所有的平靜，所以用雙手捧水淋在水龍頭上，然後再捧水再淋一次，把水龍頭的把手刷個兩、三次，再捧水淋水龍頭。這一連串的動作可說行雲流水，就像雙手在跳舞一樣。

錢包裡的儀式

被稱為潔癖的狀況，可以看成完美主義的偏頗表現，做什麼事情都馬虎不得。世界必須工整，每個細節都不例外。但是太過拘泥於細節，反而錯失了大目標。一回神，講究小細節的動作成了個儀式，而這種失去目標的行為，看起來幾乎就要貼近藝術了。

錢包裡有個儀式，就是鈔票的排序。一萬日圓、五千日圓、一千日圓，這些紙鈔按照面額排列整齊收在錢包裡，面額還按照大小順序。如果順序混

亂，要付錢的時候會找不到，所以照順序排列鈔票算是合理的行為。

但是日本人的錢包呢，鈔票不僅要按面額排列，還要堅持每張的正面都朝前。

甚至上下方向都要對準。

不僅如此，鈔票角落有折到的就要攤平，如果鈔票有新舊程度不同，就按照新舊順序排好。

日本人的錢包裡面這麼講究，但當我第一次過巴黎機場海關的時候，被法國人處理鈔票的態度嚇到了。我拿錢要兌換法國鈔票，櫃檯裡的女子拿出一疊鈔票之後，突然拿出大頭針就對著鈔票猛戳。戳過的那疊鈔票又放在桌上，用手指按住之後撥起來算張數。

我看了就像自己的指頭被猛戳一樣震驚。女子點完鈔票之後拔起大頭針，將鈔票遞給我。我第一次看到法國的鈔票，印刷粗糙，顏色暗沉，皺巴巴，幾乎每張角落都被折到。我的第一印象是，真沒見過這麼骯髒的鈔票。

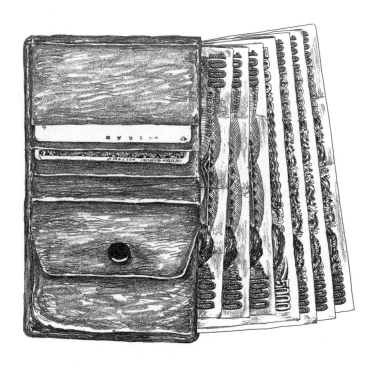

日本人錢包的內情

我沒有研究過法國人的錢包裡是什麼狀況，還挺好奇的。或許為了使用方便，至少會照面額順序排好，但是全部正面朝前，上下對準，應該是天方夜譚。我甚至懷疑法國人根本不帶錢包，鈔票不多的話直接就塞口袋了。

我們對事物的想法不一樣。在歐洲呢，其實是我把巴黎的狀況擅自擴大出來啦，不過確實是我親眼所見。歐洲人工作是為了吃好吃的肉，穿漂亮的衣服，過開心的生活。這些是經濟的原動力，鈔票只是為了經濟上的方便，而暫時通過自己錢包的小工具。買東西之前留在錢包裡，或者暫停在口袋裡，除此之外毫無意義。

要是法國人看到日本人錢包裡的模樣，我想八成會嚇傻。鈔票在錢包裡排得這樣整整齊齊，究竟要幹什麼呢？

因為日本人試著在錢包裡找到祥和。鈔票只是用來購買、用來流通的工具紙張，卻要擺得整整齊齊，拉開攤平，好像什麼聖物供奉在錢包裡面。日本人錢包裡的鈔票，就像神桌上的符咒，靠著供奉符咒的行為，遠離活在社

會上的擔憂。

換句話說，日本人擅長避開實體，接觸虛構的象徵，說好聽點是抽象能力比較強。日本是經濟大國，卻沒有相對的富饒生活，就是因為日本人這樣的心態。日本人把錢包裡的鈔票擺放整齊是一種儀式，把電腦上的數字整理漂亮也是一種儀式。日本國很有錢，但日本人不是不懂鋪張，而是表面上想面對自己有錢，內心卻不經意避開了這些錢。

這種避開實體而接觸虛構的錢包儀式，隱約透露出茶道脫離了物理本質，而成為莫名行為的過程。

發現里貝拉物件

如果有一種行為脫離了原本的目的，形成一個獨立的審美觀，那就是茶湯了。茶湯裡面包含了禪的精神，但卻在宗教之外的地方完成，在世界上算

罕見了。

　　宗教包含了很多內容，拿著御幣（譯註：日本神道法器，類似用紙條作的拂塵）在信徒頭上揮舞，焚香合掌祭拜，或者像基督教一樣吃聖餐喝葡萄酒。基督教吃聖餐當然不是為了營養，而是一種宗教象徵，但是很多宗教儀式排除宗教教義之後，跟茶湯其實很接近。葡萄酒與麵包象徵耶穌的血與肉，所以將葡萄酒倒入聖杯之前有擦拭的儀式，而且聖杯裡的葡萄酒要喝到一滴不剩，還得發出聲音吸乾淨，跟茶湯規矩有很多共同點。

　　考慮到基督教傳日的時期剛好是利休的時代，很有可能是接觸基督教造成的影響，即使不是，只要把飲食當成儀式鑽研下去，大概都會獲得相同結果。或許這就是人類行為的預設模式。

　　總之日本鑽研飲食不是源自宗教，而是源自日常生活，但其實世界各地都有這種跡象，不是日本人特有的天性。

　　日本的棒球聯賽由近鐵跟巨人爭冠軍，近鐵的里貝拉（Libera）選手的

打擊相當搶眼。他是美國來的外籍選手，從名字來看應該是西班牙裔，當時來日本第二年，每場比賽都是公開賽，但是日本電視轉播比較偏心，必須是日本聯賽才有機會看到所有棒次。

我說里貝拉選手的打擊很搶眼，其實搶眼的是打擊姿勢。不是說他打球飛很遠還是怎樣，而是他準備揮棒之前的動作很特別。

他是右打者，站上打擊區之後，會用心踏穩重心的右腳，用右腳鞋底在地上掏啊掏的要踏穩。而且他非常專心地掏了又掏，想掏到滿意為止，那股熱情不輸天性愛在地上挖洞的小狗。

當他把地面掏好了，滿意了，才會把右腳踏上去，然後雙腿站穩，筆直舉起球棒，像武士刀一樣對準投手，瞪眼看清楚投球的方向，再把球棒握個幾下。球棒握好了，又再次低頭看看右腳掏出來的小坑，把右腳穩穩地踏在上面。

這段期間他一直低頭看腳底，對投手毫無防備，要是投手趁機投球他肯

定打不到，所以他會舉起左手對投手示意，還沒好，我還在暫停。

等他好不容易把右腳站定位了，就收回給投手看的左手，終於雙手握住球棒，然後球棒舉到身體右側，重心全放在右腳上，左腳似乎只有腳尖碰到地面，蜻蜓點水。里貝拉這才終於做好了萬全準備，瞪著投手，彷彿說放馬過來。

至於投手怎麼投，棒怎麼揮，打到哪裡去都不重要。重點是他無比專注地準備自己的打擊姿勢，耗費非常多的時間，而且每次揮棒之前都要做一趟。這真是好工夫啊，他的形式已經超越了棒球本身，超越了原本揮棒的目的，幾乎可以成為一種表演。如果他能打出全壘打，所有動作都只是預備動作，但要是被三振，或者高飛接殺，那麼他專注準備的行為就顯得突兀，獨樹一格，或許算不上藝術，但如果用湯瑪森物件來比喻，他的動作就算是里貝拉物件了。

有空檔的比賽

話說里貝拉並不孤單，棒球選手常常做出里貝拉這種行為。幾乎所有選手一站上打擊區都會先踏踏地面，用球棒敲敲本壘板，用各種姿勢揮空棒，或者確認球棒上的標示位置，再摸摸帽沿，拉拉褲帶。我認為退休的阪神球員掛布先生，把這套程序做得最完整。他每次空揮一棒到底，就會放開一隻手來摸摸帽沿，然後把球衣的右肩左肩、球褲的右腿左腿依序拉高一點。不只每次投球之前要來一輪，等球的時候也要把球棒轉個四、五圈，然後另一隻閒著的手跟身體其他部位也要轉圈，那真是新潮的里貝拉物件啊。

不要說打者，投手每投一球之前也會踩踩投手丘的土，抓個滑石粉袋，每個投手都有自己的特定動作。

投手跟打者的這些動作，跟實際的投球與打擊並沒有關聯，這又讓我想到另一件事。

就是相撲。相撲跟棒球是完全不同的運動，但是準備動作卻有很多共同點。一邊是團隊在玩球，一邊是單挑格鬥技，卻相像得驚人。

首先，運動員都會用腳踏踏地面，每個相撲力士都一定會踏地面。相撲比賽沒有這麼厲害，但是投手會摸摸腳下的土，或者拿滑石粉袋、噴止滑噴霧，動作跟頻率其實很接近。

相撲的回合時間很短，對打個幾回合下來慢慢掌握對手的實力。棒球也是一樣，每一棒有兩好三壞的機會，跟相撲的回合數差不多。天底下找不到其他一樣的運動了。

而且相撲有唱名，棒球也有唱名，每個運動員上場之前都會有人唱名。這也是其他運動所沒有的共同點。

然後就是觀眾看相撲的時候老是在吃東西，喝啤酒。職棒比賽的時候也經常有小蜜蜂，觀眾通常是喝啤酒吃熱狗。

棒球比賽偶爾會有球飛到觀眾席上，相撲比賽則是會有力士摔進觀眾席。好吧，這個有點算說笑，不過其他運動還真看不到這些狀況。

總之這兩種運動都有回合，都要熟悉一下地面，都可以邊看比賽邊吃喝，也就是有中斷空檔的運動。運動有空檔真是非常的悠哉。足球、橄欖球、網球、排球、桌球，這些運動都不悠哉，步調都很快，沒有時間可以讓觀眾吃喝。拳擊每三分鐘會休息一分鐘，但是一切都在全速衝刺，觀眾也沒心情吃喝。

看來相撲和棒球都是比較特殊的運動，而且雙方特殊的元素很相近。

一種是日本國技，一種是美國國技。美國是不至於玩相撲，只是棒球極為興盛，而且日本也喜歡打棒球，但是歐洲就沒有人打棒球了。

於是我攤開世界地圖，來思考這神奇的現象。日本和美國隔著太平洋，相距萬里，卻也算是鄰國，這可妙了。美日曾經打過一場大戰，是否因此產生了詭異的親暱感？

棒球誕生於美國這個民主國家，仔細想想棒球確實也相當民主。無論哪個球員都會輪到一個棒次。其他團隊競技，比方說橄欖球或足球，就不會有這種狀況。日本在戰爭之前就很喜歡這種具有平等思想的運動，即使與美國交戰的期間也沒有放棄棒球，只是先冷凍起來，大戰結束後就更加興盛了。

其實日本原本就隱含了民主主義傾向的小細節，或許喜歡棒球就是一個證明，而且美日兩國就是有一股親近的力量。我想沒有一個戰勝國會跟戰敗國這麼友好，而且美國在大戰結束後對日本天皇似乎也是相當寬大。

或許是兩國之間隔了太平洋，才形成這樣的關係？就好像朋友太過親近反而會交惡，互相保持距離才能保持良好的關係。

呈現碗狀的日本列島

看著世界地圖，我想起另外一個鄰國韓國。朝鮮半島就像支滴管，從大

陸延伸出來，對日本來說感覺像是乳房。也就是大陸之母用乳房傳輸各種養分給日本列島。

我曾經看過歐洲畫的世界地圖，大吃一驚。目前在日本看到的世界地圖，一定是把太平洋放在正中間，從左邊開始是歐亞大陸，非洲大陸，到右邊才是南北美洲大陸，而日本位在地圖正中間。光看這樣的地圖，沒人會知道為什麼日本被稱為「極東」，但是某天我看到歐洲所使用的世界地圖，也就是地球上大多數國家所用的地圖，就嚇了一跳。原來他們的地圖正中央是大西洋，左邊是南北美洲大陸，右邊是歐亞大陸，最右邊才是小小的日本列島。

我恍然大悟了。這不算極東，什麼才算極東？右邊除了空蕩蕩的太平洋什麼都沒有，日本就是死胡同上的列島。

日本人最擅長模仿，擅長運用他國的事物。日本會咀嚼任何不同文化，轉為營養，就連神佛都可以混著拜。一切都是因為日本位於極東的盡頭，地勢貧乏，必須將大陸傳授的一切設法轉為養分，不得浪費。

日本列島這微微彎曲的輪廓，看來就像是大陸旁邊的一口碗，一滴不漏地接收任何東西。另一方面看來也像反射鏡，將大陸發出的光線聚集起來反射回去。如果反射的是文化還好，但若反射了政治能量，加上武力就變成戰爭與侵略。從過去的歷史可以看見這種地緣的力量，我跟在日本工作的韓國畫家李禹煥先生就聊過這件事。

當然我們不能用地緣注定如此的理由來擺脫日本發動侵略戰爭的罪惡，但是地緣的能量不僅包含水力、電力這種物理能量，還有不能忽略的人心能量。因為日本海比太平洋窄得多了。

我看著世界地圖思考這些事情。有些人說地球文明是由東往西方移動，如果研究世界歷史，確實能理解這種說法，不知道跟地球自轉有沒有關係。當然不是說就很精準地全都往西邊跑，只是到處都有這樣的傾向。從局部來看，日本各地都市都有往西邊擴展的趨勢。從大阪到神戶，從東京到橫濱。

比方說東京，東邊的千葉地方地價相當便宜，而繁榮趨勢明顯是往西邊的湘

南走。無論人口、車輛、住宅、地段價值，全都往西邊走。最近有人為了抵抗這股勢力，在千葉打造了幕張展覽場要創造吸引力，往後的發展值得矚目。

目前世界文化基本上是以歐洲生產的事務為主，歷史上也是在歐洲最西邊的英國極致興盛，然後越過大西洋抵達美洲大陸東岸。然後文明繼續西進，美國的西部開拓史長達百年，完全反映出地球的力量。然後美國與「鄰國」日本發生戰爭，日本當然是不意外戰敗了，但小國日本的經濟能夠超越大國美國，除了算命師之外，沒有人能用理論推導出來。

原來應該在美國止步的地球力量，又橫跨了太平洋。

這麼說來，地球力量正通過日本列島，下一個會到韓國，而這也已經出現徵兆了。

不過那是現代，利休已經死了四百年。在利休活著的時代，還沒見到這樣的潮流。當時源自歐洲的能量像是圓形的漣漪，往東擴散而抵達日本列島。

第二章　利休的沉默

意義的沸點

我們再探討一次千利休的寡言，寡言創造沉默，而利休的沉默究竟是什麼呢？

我有時候也會寡言，比方說搭計程車的時候，我總會煩惱該跟司機聊些什麼。職棒嗎？巨人隊的比賽經過？今天天氣？交通狀況？比方說禮拜五晚上真塞車之類的？應該有很多話題可以聊，但我就是沒有動力去聊。我等著動力跑出來，卻怎麼都不肯出來，結果就寡言了。

我這也不是特別的寡言，只是沒有什麼話好說，算寡言旁邊的岔路。

所謂寡言，就是無話可說所以不說話的狀態；而另外一種寡言，就是明明有許多話想說，卻一句都說不出來的狀態。

因為字句不夠用，因為時間來不及，因為慢了一步。當你試圖用語言描述自己心中的意見，這會是一項大工程，當你總算找到字句的時候，意見很可能已經消散了。結果只好把字句吞回去。

有時候則是語言的空間不夠用，無論怎麼選擇字句，容量就是不夠，擠不下所有意見。硬是說出口，可能會造成誤會，這麼一想，又只好把話吞回去。

於是明明有想要表達的意見，寡言卻包覆了整個意見，形成一大塊的沉默。

這不是普通的不會講話，而是有些意義無法轉換為語言。

比方說男女之間的熊熊愛火，要轉換為語言真是難如登天，人類數千年的歷史都為此傷神。就是因為人類才剛學會語言，才會有這種困擾。

這種難以轉換為語言的意義包含著能量，讓沉默膨脹起來。然後沉默與沉默接觸，融合為另外一股沉默，最後就沒有語言出場的機會了。

先不提男女的熱情，比方說棒球滿壘兩出局的局面，教練把打者叫來，這時候雙方也都有難以言喻的訊息存在。不過教練都已經把人叫來了，也不能不說話，所以隨便說句話，拍了球員屁股一下，打者又回到打擊區，下一球就是把人送回來得分的二壘安打。

比賽結束後採訪贏球的功臣。

「請問當時教練對你說了什麼？」

「他叫我放手去打。」

就語言來看只有這樣。「放手去打」這種話誰都說得出來，但是球員真的因為教練這句話就打了二壘安打，代表「放手去打」不只是一句話。應該說那只是一句假話，幾乎等於沉默。教練心中那一大塊膨脹的沉默，直接轉移到球員心中。而球員心中膨脹起來的沉默，被教練的沉默給觸發。結果邏

輯上的字句就沒機會出場了。

我們發現在熱血沸騰的場面上，語言會失去原本的力量。當意義燃燒起來，就輪不到語言出場。意義被加溫到沸點，語言就沒了抓地力，語言就拉不住任何東西了。

這當然不限於男女情愛或滿壘兩出局。不同的意義有不同的沸點，沸點低代表語言很容易失去力量，沸點高代表語言很容易可以描述出意義來。

於是出現了沉默

比方說茶碗的好壞，細節是很難用言語形容的。以語言來說，茶碗只是個裝食物的容器，這麼說也沒錯，但是每個人對容器有不同的喜好、不同的體會、不同的評論，提升了容器的價值。如果眾人的價值觀互通，那麼個人的價值觀就會成為普世價值，接著會出現對外觀的新看法。

我們可以輕易用語言描述物品多麼新，但是很難描述看起來為什麼新，以及看法為什麼新。更別提要描述無關痛癢的喜好、體會、評論，這些只會無止境膨脹下去。然而當某人的價值普遍起來，突然凝聚成新的看法，對眾人來說就是全新的價值觀，其中自然冒出無法言喻的意義。

利休在這難以言喻的茶湯世界裡是個茶頭，是導師，眼光獨到，可說是個評論家。他也會製作新的茶碗，創造新的花瓶，打造茶室的架構，可說是個作家。

話說一個不多話的評論家，也只好轉行當作家，所以利休就這麼成了個茶人。

於是一切的意義像細線一樣延伸出去，跟其他意義的細線交纏在一起，又創造出新的價值觀，在這樣的世界裡面，可以想見語言會顯得多麼粗魯。無論怎麼用心選擇字句，語言本身都還是太過粗魯；無論要將什麼意義託付在語言上，語言都會背叛那層意義，於是產生了沉默。

所以利休不用語言，什麼都用沉默來表示，或者也不能說表示，只是默默地放著。如果他放下的東西讓別人注意到什麼也好，注意不到也莫可奈何，他就繼續沉默。我想應該是這個樣子，他是個最不想去解釋什麼、去說服什麼的人。

另一方面，說到秀吉這個人，應該想表達任何事情都會滔滔不絕。

秀吉這個人口若懸河，而且行動迅速。在戰國時代，一聽說本能寺發生叛變，就從備中高松一口氣趕回來誅殺明智光秀，這場戰役充分說明他的速度有多快。這速度應該是秀吉主子信長親自傳授的。目前稱霸重量級的拳王麥克泰森（一九九〇年代）迅速登上冠軍寶座，而那個戰國時代的戰國小兵，也得靠速度才能成為冠軍。

說到目前的相撲橫綱千代富士，也是個迅速累積勝場的小個子，以相撲來說應該是判斷速度夠快，作決定的速度夠快。無論怎麼累積戰鬥力，還是取決於何時使出戰力。體格龐大的力士，就是囤積太多戰力才會失敗。所謂

金錢務必要流通才有效益，與其鑽研如何囤積金錢，不如鑽研怎麼花錢，才能創造出更龐大的金錢。人會不會富有，就看能不能實踐這個原理。

天地寰宇之間的氣也是充斥於天地寰宇之間。據說修練氣功的目標，就是將天地寰宇之間的氣吸收到自己體內，然後掌握施放氣的時機。想像信長與秀吉那極端速度的來源，就想起天地之間金錢與氣的循環。他們兩個人就像高效能的機器，轉換世上的能量。

離題了。秀吉這人在表明一件事情之前，會先講出一大堆話。他打仗和決策的速度還輸信長一截，但是說話速度遙遙領先。他在信長死後的清洲會議上能夠一口氣稱霸體制，就是因為他特別機智而且辯才無礙。他隨時都能滔滔不絕，說服別人。最近的政治家田中角榮應該就是這種人。

在這種迅速的情勢之中，位於權力中樞的利休如此沉默，就顯得突兀了。

世界由速度和能量說話，掌握了局勢卻還是保持沉默，反而發揮了最迅

速的表現，肯定沒錯。

不肖徒弟

如果利休了解沉默在這種局勢之中的價值，那麼利休第一門生山上宗二就像隻蠻牛，只會用一種方法追求道理往前衝。山上宗二建立了硬梆梆的價值觀，可以說是形式邏輯學，他不像利休的沉默充滿彈性，而是不給感覺任何權重，成了個頑固的教條主義者。但山上又是利休的頭號門生，肯定讓利休傷透腦筋。

「真是個不肖徒弟。」

我能想像利休感慨的樣子。我想宗二對利休來說反而算是個救贖，利休努力鑽研如何應付那些言語無法形容的事物，無論如何都會找到沉默的答案，有答案是沒關係，但是那沉默有個兀自變重的傾向。

沉默的行為是可以隨便人去解釋，會解釋出什麼樣的訊息，完全是解釋者的自由。說難聽點，你可以認為只要沉默就可以為所欲為，任意解釋，誕生出一個沉默的風格。一旦沉默成為風格，沉默就會沉淪，變成單純的尷尬苦悶。

宗二則是想把利休的沉默化為明確的語言，其中一個成果就是他定義了所謂的名人。他試圖把沉默化為資料，這對利休來說應該是種救贖。只要稍微有點沉默，就會感覺沉悶，宗二的語言卻能將沉默之中的沉悶、形式化給剔除下來。這反而讓利休輕快不少。而且無論宗二怎麼用語言建立邏輯，沉默依然具備難以言喻的力量。甚至可以說宗二無法用言語形容的領域，就是由利休的沉默清楚描繪出來。

語言的力量與沉默的力量，就是有這樣的關係。愈是用語言來解釋，沉默的贅肉就愈少，在黑暗之中創造出無言的麥克泰森，靜靜等候時機。也就是說沉默要強壯，外圍必須有錯綜複雜的語言。

宗二總是強調語言的思考，不斷與秀吉接觸，最後遭到秀吉處死。這就是語言的正面衝突，宗二的邏輯是單行道，終點是他的死亡。

但是沒多久，利休也遭到秀吉賜死，沉默的利休跟多話的秀吉……沉默可以跟語言產生衝突嗎？語言應該只會穿過沉默才對。

這麼說來，秀吉與利休之間或許發生過什麼事？

應該是沉默的正面衝突吧。

無論怎麼長舌的人，心中都帶有沉默的自然。就好像山中有自然，人心中也有自然，自然的份量愈大就愈寡言。人類的語言無法形容自然的份量，而且自然也不會對人類說些什麼。自然應該包含了千言萬語，但卻保持沉默。如果我們去問自然，自然會給出答案，但若我們不問，自然就什麼也不說。自然的沉默無窮無盡。我們心中有自然，但若我們不去詢問自然，自然就會永遠沉默下去。很多人心中的自然就這麼沉默一輩子，然後陪自己進棺材。

但是秀吉對這個沉默的自然相當敏感，他會傾聽自然的聲音，所以就算口若懸河，也一樣有膽子去賭剎那的契機。所以他隨興發揮，熱愛茶湯，享受花藝，在戰爭中發揮出超乎語言邏輯的速度。然後他聘利休為茶頭，樂於傾聽利休的沉默。

但是利休的沉默其實就像口井那麼深，井底有地下水流動，利休會打地下水上來泡茶。利休自己打水，知道井底的地下水有多冰冷。但是秀吉不知道井底有地下水，就被那冰冷給嚇到，他不敢自己跳到井底去。秀吉雙手抓住一條語言的繩索，探頭往井底看，而且不敢放開自己的手。

秀吉心中也有自然，面對狀況可說勇往直前，但那終究只是針對戰爭，戰爭要求勝，有個明確的終點存在。但是利休的沉默不講輸贏，也不保證哪裡是終點，處在這樣的沉默之中令秀吉擔憂。最後他只好把偷看井底的腦袋縮了回來，用語言封住了這口井。如果體制這樣的依賴語言，那麼利休的沉默只能帶進棺材，就這點來看，秀吉也是利休的不肖徒弟。

第三章 「我若死，茶便廢」

和服隊伍

據說目前日本熟習茶湯的人（茶人口）大約有數十萬，甚至數百萬，而且還不斷增加。

茶人口幾乎都是女性。

在利休的時代，茶湯是男人的玩意兒。戰國時代的男人隨時都會馬革裹屍，卻還有膽識在日常生活中辦茶會，應該是心中自然有著一期一會的感覺。

現在我們仔細思考可以理解一期一會的意義，卻沒有深刻的體認。因為

託文明之福，我們並沒有隨時會喪命的體認。搭飛機飛上高空，或者在高速公路上狂飆，其實都是命懸一線，只要有個差錯就會喪命。但是我們認為不會有差錯，文明也確實把我們顧得好好。由於這樣的局勢，茶湯的意義和價值都與古代大不相同了。

最近我參觀過一場叫做「大師會」的茶會，聽說這是東京辦過最大規模的茶會，地點是根津美術館的大庭園。這座庭園有著東京罕見的大片樹林，零星分布著三座茶室，分別是京都席、金澤席與東京席。每座茶室前面都大排長龍，而且排隊的九成九是女性，其中九成九又穿著和服。

看起來就像樹林裡擺了五顏六色的日本點心。如今走在路上已經很少看見和服，但我當時以為全日本的和服都到場集合了。

日本女人總希望能做件漂亮的和服，然後穿著出門逛街，但是現在卻沒有適合穿和服逛的地方。大概只有七五三（兒童節）、成年禮、畢業典禮、謝師宴、親友婚禮，不然就是過年了。這麼一來難得做的和服也是浪費，乾

脆就試著穿去辦茶會吧。也就是說茶道的一個支柱，其實是想穿和服的慾望。女性和服講究起來，可以按照時間與場合分為留袖、色留袖、色無地、訪問著、付下、小紋、絣等許多種類，而且花樣又能按季節變化，真是無窮無盡。而和服做得愈用心，就愈需要場合來穿。

據說戰國亂世平定之後，直到江戶晚期，茶道才成為女人的天下。當時天下太平，民生富足，茶湯就成了女性的文化中心。這在現代也是一樣，目前演說、展覽、音樂會這些文化集會，幾乎都是女性在參加。各種文學獎的新人，也是女性愈來愈多。男性專注於政治經濟，有空唱歌或打小白球，這也是為了延伸自己的人脈。日本男人都有可以玩的興趣，但沒有文化。所以江戶時代也好，歌舞昇平的昭和平成時代也好，女性都在獨占文化，茶湯也在這股趨勢中不斷壯大。

形式的空殼

利休在當時的情勢之下，晚年曾經留下一句話。

「我若死，茶便廢。」

我看到這句話大吃一驚。

利休究竟想說什麼？

根據文獻記載，利休想說的是：

「往後十年內，茶道就會荒廢。」

就我們後世的人看來，茶道從桃山時代開始發跡，往後才要大行其道，利休卻當頭澆了一桶冷水。

我研究之後發現，原來當時茶湯已經慢慢變成僵硬的形式了。利休就是感慨這一點。當更多人喜歡茶湯，就會有更多師父來教茶，造成規矩愈來愈細，淪落為世間俗套，反而在嘲笑規矩有多無知。利休留下的話就是如此。

我恍然大悟，連我這個現代人也能完全體認這句話的意思。不要說茶的世界，無論哪個領域都可見這股風潮，甚至這種風潮才算多數。我想無論哪個時代都有這種趨勢，而且社會上這種風潮才算主流。利休發現這件事才會留話感慨。

但是剛才說的這句——

「我若死，茶便廢。」

似乎還不只有感慨，感覺攻擊的氣勢要多於感慨。

我第一次見到這句話，只覺得無比傲慢，同時代的茶人肯定會想，利休認為他就是茶。但是茶道確實在利休手上登峰造極，他甚至探究了言語無法形容的細微含意。對於只能接收語言的人來說，聽了利休這話肯定是一頭霧水。

而利休這句話講的不就是這個？利休開口說，茶湯根源在於不可說，所以才變成「我若死，茶便廢」。

這話就跨在透徹與誤解的邊緣上。

也就是直覺的世界。直覺是一種超越語言邏輯的感覺，超乎語言之前，穿梭語言之間。直覺對邏輯來說捉摸不定，甚至只是個幻覺。但直覺終究不是空談，而是語言的延伸。

直覺是各種基本感官的大集合，只要有些許變化，就會引發大量訊息你來我往。這就是直覺世界的溝通。如果要用語言分析直覺的溝通，得花上漫長的時間。但是不保證累積許多語言分析，就能掌握直覺。也就是說語言或許可以追上靈感，但不可能追過靈感。直覺對語言來說簡直就是夢幻境界，意義在這個超前語言的世界裡沸騰。細微的意義，在沸點上輕輕跳舞，這就是直覺世界的剖面圖。你不能用遲緩的語言去描述，只有站在沸點上的時候才有感覺。

於是我總算懂了利休剛才那句話的意思。利休在說，意義必須在茶湯的沸點上跳舞，要是不跳舞了，沸點就會降低，語言的邏輯就會沿襲陳規，人

們將會把一切心力用在沿襲陳規上。愈是沿襲陳規，茶湯就會愈乾硬，沸點上的舞蹈會消失，然後荒廢。

也就是說當人只去沿襲語言能形容的東西，茶湯就會淪為形式，這非常危險，就像直覺和語言之間的陷阱。就算本人沒打算淪於形式，只是按著自己看到的語言邏輯，想貼近自己師法的對象，這也會讓人走得愈近就愈沒精力。也就是說，你效法一個人，卻沒有那個對象的感覺基礎，終究會淪為形式的空殼。

保羅・克利的陷阱

我最好舉個例子，這種例子多得是。比方說我就曾經掉進保羅・克利（Paul Klee）的陷阱。讓我唐突地說個年輕時的故事，我年輕的時候喜歡畫，幾乎是依序喜歡上所有西方名畫。我曾經模仿過數不清的畫風，但就只

有克利的畫風我模仿不來，感覺到莫名的挫敗。我只是因為模仿克利，才受到克利的影響，學到了他的繪畫世界之後，又跳出去學別人的畫。跳脫一個世界之後所留下的東西，就是影響。

我第一次看到克利的畫，真是既興奮又開心，立刻就想要模仿。我以為模仿克利的畫風很簡單，但是實際畫下去卻怎麼都畫不好。模仿一幅畫只要依樣畫葫蘆就好，但是模仿克利的畫風，就代表要用那畫風去畫自己的畫，就好像掌握到克利畫中的精神，或者說文筆，然後揮灑在自己的畫作上。結果我卻辦不到。我想模仿克利的畫風，結果只畫出一堆圖案來，而不是一幅畫，無論我重畫幾次都只是圖案。克利的畫乍看之下確實只是圖案，但在小細節上確實是畫。我無法掌握那小細節，小落差，而且不知道為什麼。

我記得當時感覺有點驚悚，以為克利是個危險的畫家，只要其他畫家對他的作品有共鳴，想要模仿，就會發生危險。

我也覺得利休是個危險人物。無論繪畫也好，文學也好，音樂也好，

甚至茶湯都有些難以捉摸的地方。利休去探究那難以捉摸的部分，所以去效法利休、追求利休，是很危險的事情。如果你真的懂利休，追上去也還好，但若是對利休一無所知，沒有與利休相同的感覺基礎，每走一步就更淪於形式。當你以為自己終於貼近利休了，卻已經成為空洞的傀儡，利休就是看見這光景才會感嘆。

利休就是在警告這樣的危機。我們聽說過很多警世俗語，經常叫人不要沿襲既有的陳規，叫人要做新的嘗試，要做自己真正想做的事。這就是藝術該有的樣貌，激發人們挑戰前衛藝術。勸人不要沿襲陳規，不要重蹈覆轍，要不斷創新，追求絕無僅有的光芒，換句話說就是「一期一會」。

織部的歪斜力

正確繼承了利休精神的人，就是古田織部了。利休門徒之中有七個武將

號稱「利休七哲」，織部是其中一人，在利休過世後擔任秀吉的茶頭，又接著擔任德川家康的茶頭，最後卻跟利休一樣落得切腹下場。

織部燒相當有名，我頭幾次看到織部燒，對它的現代感相當訝異，也覺得風格太過刻意了點。但是後來我看了一整本織部燒的大版面寫真集，就被那個世界裡的能量潮流給震懾了。

織部和利休明顯不同。從長次郎茶碗等利休作品中，可以看見利休的寡言，但織部則是口若懸河，造型看起來真是長舌。感覺是利休沒有做過長舌的事情，後人織部接棒之後就放手去玩。

利休的創作一直很重視無為，茶碗做得扭曲，也是因為把意外的扭曲當成一種美，非常小心避免刻意的行為。

織部反而是很刻意地扭曲茶碗，不是不經意的扭曲，而是明顯故意的扭曲。如果光看他扭曲的手法，可說是違背了利休的教誨，但是織部確實繼承了利休的核心精神。如果織部堅守無為的作法，做跟利休一樣的事情，反而

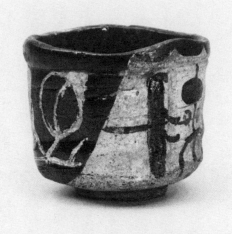

黑織部茶碗　銘　冬枯（德川美術館館藏）

就悖離了利休的精神。織部必須跳脫利休，成為織部，所以織部的茶碗才會歪七扭八。

所謂避免沿襲陳規，也就是說時代會不停流轉。比方說在流行灰色的時代做出紅色茶碗，就是萬灰叢中一點紅。但是當時代流行紅色，繼續做紅色茶碗就沒有那樣的顯著了。就算形式相同，價值也會不同。

看著生動的織部燒茶碗，我更有如此的感想。織部的時代接在利休之後，但是戰國亂世已經與秀吉一同死去，進入家康的管理社會，可以說是時代的轉折點。利休在人命不值錢的年代，想表達沉默則強，所以利休的茶碗那樣無為，不加修飾，平淡簡單，就是強大的表現。之後戰火漸逝，時代邁向和平，就換織部的茶碗產生力量扭曲起來。可以窺見他對太平盛世的不耐煩。

我想利休心中也曾經夢想過織部這樣的造型，但終究只是夢想，每個人只能活在自己的時代裡。利休將草庵壓縮到極小的一坪大，像孤獨的牽牛花一樣屏氣凝神，對他來說有織部當後繼，應該是幸福的。

前衛民主化的矛盾

然而不是每個人都像利休，也不會像織部，不會活得像他們一樣感觸良多。更別提現代日本人遠離戰爭，平均壽命延長，社會保障完整，沒有一個人餓死，定期有垃圾車來收垃圾，廁所裡沖的水沒有臭味，汽車看到紅燈會停下來，魚板放久了也不會爛，從東京花雨小時可以抵達鹿兒島或北海道。

在這樣的社會裡，很難活得感觸良多。就算我們活在利休的時代，利休當時也已經開始感慨茶湯落入俗套，淪為形式了。

茶湯原本有形式之美，就因為有形式之美，在裡面稍微突破創新才會更加耀眼，侘寂茶就是想以這種方法來不斷發展。

同樣的，新的事物愈優秀，就會愈快變得普通，淪為一個形式，然後被突破之後又創新。前衛就是這樣不斷擺脫形式化，勇往直前，而形式的世界則是貪婪地緊追在後。

不過這就像馬拉松的領先集團互相較勁，後面什麼也沒有。大多數跑在後面的人，只是安逸於沉睡的形式之中，只要能完賽就滿意了。我們不能批評這樣的態度，因為人沉溺於形式之中就感到舒適，這是一種天性。

管理棒球（譯註：以理論維持球隊的長期戰力，不求特色）也是一樣。

自從巨人隊出現 V9（譯註：巨人隊九連霸）之後，日本棒球才開始注重團隊合作。話說棒球是團隊運動，原本也有團隊合作的概念，但只是一種默契，不成文的規矩。後來才把團隊合作萃取出來，變成一個行動綱領。

有了團隊合作的教條之後，才出現管理棒球，有人說這種棒球管太多，扼殺了球員創造力，眾人議論紛紛。然而現在管理棒球成為常態，是年輕球員的基本規矩。有人會反抗球隊管理嗎？沒有，甚至最近很多球員，要是沒拿到訓練菜單就不會練球了。顯示人就是想被管理，被管住就會安心，被管住就有快感，就可以開心打球。別人可沒資格批評這種快感。

無論茶道還是插花，只要有練習就會產生相同的架構。投身於架構的形

式美之中，人會有快感。馬拉松的領先集團高喊，原本的侘寂茶講的不是形式美，而是要打破形式，靠著突破來發現新的靈感，但是對落後集團來說一點感覺都沒有。我們這樣就好，只要能把既定形式做好就很開心，你們快回去前面用力跑。這或許就是前衛的悲哀吧。

前衛所表現出來的光芒，通常都是曇花一現。這種光芒必須破壞世界的形式才會誕生，而誕生出來的東西光是現身就耗盡所有能量。大眾不可能不斷創造這樣的前衛，甚至說當我們成為「大眾」，就已經是空殼了。基本上前衛對大眾來說像是一種犯罪，要將一切僵硬的規矩打碎才會出現。在前衛破壞常規的瞬間，就像是灌注到形式之中的毒素，剎時成為大反派。

前衛是瞬間的惡，具備只能用一次的免死金牌，然而在這個時代裡卻有了不同的演變，那就是民主化。當大眾被戰後民主主義的溫室效果，一而再再而三地養成軟綿綿的人，就會出現所謂的前衛。戰後民主主義的教條是自由與平等，再次讓我們的腦袋變得空洞。即使眼前太多問題糾纏不清，最後

只要搬出自由與平等兩大教條，大家就得五體投地乖乖聽命。當大家碰到自由平等就放棄思考，就只剩前衛風格還在浮游。剎那的大反派，以緩慢的速度走過紅綠燈。前衛確實就像是反體制的毒素，但是關係會翻轉，造成大眾以為毒素就是前衛，要壞就是創新，徒留下一堆卑劣的技巧。當大眾把犯罪當成風格，最後就甩脫不了犯罪，成為犯罪的傀儡。

仔細想想，前衛緩慢地淪為反派，或許也是形式的一種期望。大師會茶席前面的和服人龍，或許也是一樣的道理。人會從任何形式中尋找安詳。

寄身在形式美之中而感到放心，或許也算是一種森林文化吧。化為形式的茶事與茶道練習，或許正是日本列島上現代人所要寄身的森林。

馬拉松領先集團裡的利休切腹了，織部切腹了，剩下一群機靈的茶人互相競爭，你來我往。至於那些D組、E組的跑者則是遠遠被拋在後面，將跑步轉為一種形式美，緩緩地紮根、展枝、冒葉，看來就像一片無窮無盡的茂密森林。

結語 他力思想

現場作用

再次回到路上來思考。

當我做了許多路上觀察，就累積大量有趣的路上物件照片，我們經常舉辦觀察的報告會，大家放幻燈片來演說。我們找的幾乎都是現代的侘寂物件，只要換個角度去看，就會找到莫名趣味的問題。

如果你問我，可以光看物件的照片就好嗎？我會說通常光是看照片看不出哪裡有趣，一定需要兩、三句話來解釋。如果只拿出照片，會變成照片展示會，落入藝術的形式，那就不有趣了。只有照片，會失去從多個角度觀

察物件的自由度，會變成沉默的攝影作家，妨礙思考。這就不算是報告物件了。

路上觀察主要在觀察物件（實際現象），而不是欣賞照片，所以我們的幻燈片是物件的報導照片。由於物件本身隱約帶有侘寂的味道，所以在報導的同時，也帶有一些攝影作品的元素，真是奇妙。

總之我們要看照片，也要有文字說明，所以我們也會把雜誌與短文做成雜誌，進行報告。我們以為印刷媒體就足夠表達意思，但是某次幻燈片演講會結束之後，有個聽眾來對我說了。

「我之前看雜誌都不是很清楚，這次聽你們講解幻燈片總算懂了。」

我不禁拍了一下大腿，恍然大悟。終於知道利休在茶室裡招待客人的心情了。

或許我有點得意忘形，不過我真的窺見了茶室空間的價值。原來真的有些意義光靠印刷文字無法表達，必須當面與人交談才能理解。

這說來也是理所當然，只是我這次有了深刻的體驗。那個人在雜誌上看到了一樣的照片，也讀了我說過的那些話，但是光這樣還是有些東西感受不到。一定要親自到現場接收那些幾乎一樣的資訊，才會茅塞頓開。

會場裡的人都專注在一張幻燈片上，聽了人家報告而發笑。這個笑，是路上觀察的重要能量，或許該說是潤滑油吧。只要笑，就會恍然大悟。

當會場裡所有人專注在同一件事情上，就很類似宗教集會，或者茶室茶會。如果說有什麼微妙的差別，就是路上觀察報告會不時會引發哄堂大笑，而認知會抓準機會趁火打劫，一口氣撞進大家的心裡。

就算不提「笑」這件事，在現場聽大家說話，時而低沉、時而激進，考慮怎麼用字遣詞，這些小小的變化，連法院書記官都不會想抄下來，卻能發揮另一種重要的表達功能，發揮類似觸媒的功用。更別提路上觀察本身不痛不癢，必須用心觀察才能發現小小的趣味。這趣味就像第一次誕生在世上的訊息，是那樣的純真，硬梆梆的印刷文字實在無法汲取這些訊

息。倒也不是完全辦不到，只是光靠文字要表達那樣精妙的訊息，寫手與讀者都需要非常高超的技巧。

寄身於自然之中

日本政府制定了馬路節（道の日），我受邀參加馬路節的紀念研討會。研討會上都是大人物，例如建設省官員、道路工會成員、大學建築系教授等等。我還是照常搬出路上觀察幻燈片來演說，逗笑大家。當我說完回到休息室，不知道哪位先生對我說，他是第一次看到所謂的路上觀察，然後笑盈盈地說了。

「這是一種他力思想吧。」

他力思想。

以往我和同伴交談會提到「侘寂」，那是一種利休派審美觀的核心思

想，但我還是第一次聽到他力思想這個詞。

我知道什麼是自力與他力，應該是宗教用詞吧。畢竟我們都被「自立」這個詞給激過，戰後日本以獨立自主的思維來培育民眾，所以把自力與他力擺在一起，我們會覺得「自」必須是比較好的一邊。西歐文明最強調的就是這個「自」，日本也正要開始汲取這股趨勢，拚命強調「自」的存在。因此我們必須發揮自力，不可仰賴他力，這是我們的直覺。所以聽這位先生說我們的行為是「他力思想」，當下其實有點震驚。

體會到這件事情的震驚，就好像第一次學會浮在水上那麼震驚。原來我已經有了他力思想，湯瑪森和其他路上觀察的物件，全都不是我們自己做的，而是別人做的，而且都是在我們毫不知情的時候所完成。我們邊走邊看物件，欣賞並拍照，就只是這樣。一切都是透過他力完成，我們只是觀察他力的能量變化，除了解釋之外沒有任何自力的影響。

仔細想想，我們本來就是因為感覺到自力創作的荒蕪，才轉而進行他力

的觀察發現。所以觀察路上的物件，愈是無心形成的東西愈有趣。針對某人所創造出來的東西，通常是很囉唆、煩悶、讓人退避三舍的。

利休說過一句話。

「侘者上，欲侘者下。」（自然的侘很好，刻意的侘就不好）

只要來一趟路上觀察自然就懂這個意思。超越人類意志而出現的事物，感覺格外珍貴。利休的話就是這個意思，就是說自然比人的作為更高貴。

這麼看來，或許可以說利休身上也存在著他力思想？

利休被迫切腹已經相當慘烈了，但我還是覺得他心中包含著他力思想。

當時被命令切腹也稱為賜死，這就是他力思想的表現，只是被用在政治上而淪為形式。我認為利休接受賜死，其實是掌握一個機會。話說每個人的死亡都是一個機會，一個讓人逃離世界的機會，但是人往往不把死亡當成機會。

我不敢說利休期待著這個機會，但是連秀吉身邊的北政所等人都替利休求情，利休卻沒有向秀吉賠罪，只是默默地接受事實。利休奉命切腹展現出他

的意志力，似乎也將秀吉的暴力看成一股自然的能量。

「偶然」在利休的審美觀中占了很大一部分，這點很關鍵。等待偶然、享受偶然，應該是他力思想的基礎。我想追加一條，必須不經意地享受偶然。

利休總是以臨床角度來思考事情，他不喜歡主動出擊。只要靜靜等待，事物就會逕自前來，然後做出應對，完成一件事。秀吉拿了平鉢（譯註：淺底花盆）和一株梅花來，叫利休插個花看看，但是淺底花盆插不了花。結果利休起身，將那株梅花搓了搓，把梅花撒在花盆的水面。當時的利休可說是膽大包天，不過這對他來說不算膽識，而是利休經常在接受自然的力量，平鉢和梅花碰到他也只能撲空。

偶然和無意，都是自然所創造的。跟隨偶然與無意，就是寄身於自然。

我認為他力思想可能就是將自己寄身於自然之中，變得跟自然一樣寬大，超越人類的範疇。我也是這樣放大自己體內的自然，並因此遇見了巨大的利休。

後記

當我幾乎完成電影《利休》的劇本時，就有人要找我出版這本書。因為人家找我寫《利休》的劇本，這件事情簡直就像科幻情節一樣引人熱議。話說我寫這部電影劇本算是個特例，我在千利休的研究圈裡面，大概只是從托兒所升上幼兒園的程度而已。

對喔，讀幼兒園的「千利休」應該也很好玩，或許是獨一無二的。總之我去走一趟收集資料好了。

於是我去了堺。其實去了堺也沒有什麼幫助，我只是想騙自己而已。我要對自己施壓，強迫自己執行計畫，不斷前進。

但是光這樣還不夠寫出一本書來。

「老師，不知道原稿寫得還順利嗎？」

責任編輯打電話來催稿，我去見編輯打算回絕寫書的事情。我一直拒絕

說真的寫不出來，沒辦法，負擔太重，會被大家罵，但同時又注意到，當時

正好發生連續拐騙女童殺人案。被逮捕的歹徒造成社會震驚，我也震驚，但

原因是從歹徒犯罪的背景中，感覺到過去前衛藝術的餘波，或者說殘渣。

或許說是前衛藝術的黑體輻射吧。

據說宇宙大爆炸產生了超高溫，如今變成充滿整個宇宙的 3K 背景輻

射。我好像也看到了前衛藝術的 3K 散布在社會的每個角落。

突然，我覺得這又與利休說的「我若死，茶便廢」重疊了。

也就是說只要探討利休，就一定會討論到這句話，不斷鑽研下去就連結

到現代日本犯罪叢生的狀態。而且我一直在胡說這樣的事情。

想不到責任編輯大膽勸我乾脆就寫這個，我也就膽大包天說要寫就寫。

之後過了兩個月，我真的把犯罪這件事放在本書的最後段，其實也是勉

強順著一路走來的局勢才能寫出來。

這本書完全沒有什麼資料可供參考，我只是寫了自己心中的利休，但我認為利休的精神確實還留在現代，所以我才寫得出來。就這點來看，或許本書湊巧從利休的角度觀察了現代世界。

如果沒有《利休》電影劇本的工作，就不可能有這本書。要感謝勅使河原宏導演把我與《利休》連接在一起，感謝過程中給我許多建言的朋友，以及吃了熊心豹子膽冒險為我出書的川上隆志編輯。我總算能以這本書遙祭利休的四百週年忌了。

<div style="text-align: right">

一九八九・十二・十九

赤瀨川原平

</div>

参考文献

『秀吉と利休』野上彌生子、中公文庫、一九七三

『千利休』唐木順三、筑摩叢書、一九三一

『千利休　その生涯と芸術的業績』桑田忠親、中公新書、一九八一

『桃山の人びと』吉村貞司、思索社、一九七八

『本朝茶人伝』桑田忠親、中公文庫、一九八〇

『利休大事典』淡交社、一九八九

『日本の美術14　茶碗』至文堂、一九六七

『茶人の系譜―利休から天心まで』村井康彦、朝日カルチャーブックス25、大阪書籍、一九八三

『千利休』村井康彦、NHKブックス281、日本放送出版協会、一九七七

『茶の湯　わび茶の心とかたち』熊倉功夫、歴史新書81、教育社、一九七七

『中世を生きた人びと』歴史と日本人3、ミネルヴァ書房、一九八一

『本覺坊遺文』 井上靖、講談社文庫、一九八四

『現代の茶会』 井上峰雄、梅原猛、千宗室、他、とんぼの本、新潮社、一九八四

『茶の湯事始初期 茶道史論攷』 筒井紘一、講談社、一九八六

『茶の世界史 緑茶の文化と紅茶の社会』 角山栄、中公新書、一九八〇

『豊臣家の人々』 司馬遼太郎、中公文庫、一九七三

『朝鮮語のすすめ—日本語からの視点』 波 吉鎔＋鈴木孝夫、講談社現代新書、一九八一

『利休の死』 小松茂美、中央公論社、一九八八

『学習まんが・少年少女・日本の歴史⑪天下の統一・安土桃山時代』 小学館、一九八二

『学習まんが・少年少女・人物日本の歴史⑯豊臣秀吉・安土桃山時代』 小学館、一九八六

『学習漫画・日本の歴史⑨天下統一・安土桃山時代』 集英社、一九八二

『学習漫画・日本の歴史⑦ゆらぐ室町幕府・室町時代』 集英社、一九八二

『カラー版学習よみもの・人物日本の歴史②織田信長と統一への道』 学習研究社、一九八四

『日本の宗教—日本史・倫理社会の理解に』 村上重良、岩波ジュニア新書、一九八一

『日本の歴史・上』 井上靖、岩波新書、一九六三

『ＡＲＴＣＬ '86』 トランスナショナル・カレッジ・オブ・レックス出版局、一九八六

生活文化
59

千利休：無言的前衛

作　者—赤瀬川原平
譯　者—李漢庭
主　編—李筱婷
美術設計—兒日設計

發行人—趙政岷
出版者—時報文化出版企業股份有限公司
　　　　108019台北市和平西路三段二四○號七樓
　　　　發行專線—(○二)二三○六六八四二
　　　　讀者服務專線—○八○○二三一七○五
　　　　　　　　　　　(○二)二三○四七一○三
　　　　讀者服務傳真—(○二)二三○四六八五八
　　　　郵撥—一九三四四七二四時報文化出版公司
　　　　信箱—10899台北華江橋郵局第九十九信箱
時報悅讀網—http://www.readingtimes.com.tw
時報出版愛讀者—http://www.facebook.com/readingtimes.fans
法律顧問—理律法律事務所　陳長文律師、李念祖律師
印　刷—家佑實業股份有限公司
初版一刷—二○一九年三月十五日
初版二刷—二○二三年五月十一日
定價—新台幣三二○元
版權所有　翻印必究（缺頁或破損的書，請寄回更換）

時報文化出版公司成立於一九七五年，
一九九九年股票上櫃公開發行，二○○八年脫離中時集團非屬旺中，
以「尊重智慧與創意的文化事業」為信念。

千利休：無言的前衛 / 赤瀬川原平著；李漢庭譯. -- 初
版. -- 臺北市：時報文化, 2019.03
240面；13 x 19公分. -- (生活文化；59)
譯自：千利休・無言の前衛
ISBN 978-957-13-7736-0(平裝)

1.茶藝　2.日本美學

974.931　　　　　　　　　　　　　　　108002837

SEN NO RIKYU, MUGON NO ZEN'EI
by Genpei Akasegawa
©1990, 2014 by Naoko Akasegawa
Originally published in 1990 by Iwanami Shoten, Publishers, Tokyo.
This complex Chinese edition published 2019
by China Times Publishing Company, Taipei
by arrangement with the proprietor c/o Iwanami Shoten, Publishers, Tokyo

ISBN 978-957-13-7736-0
Printed in Taiwan